U0137358

Yves Klein

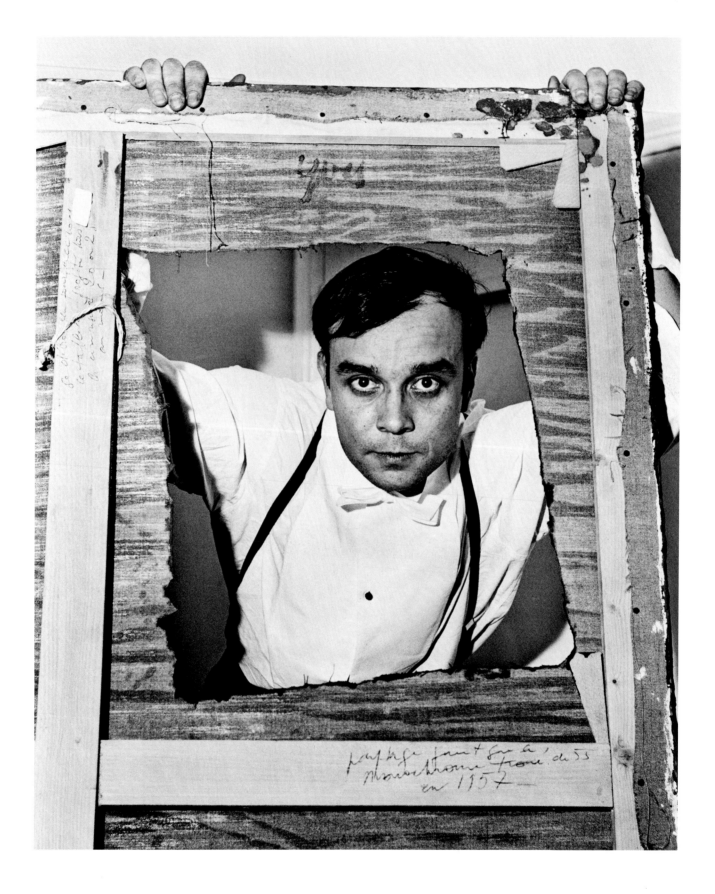

后浪出版公司

克莱因

［德］汉娜·维特迈尔 著

谭斯萌 译

湖南美术出版社
全国百佳图书出版单位
长沙

TASCHEN

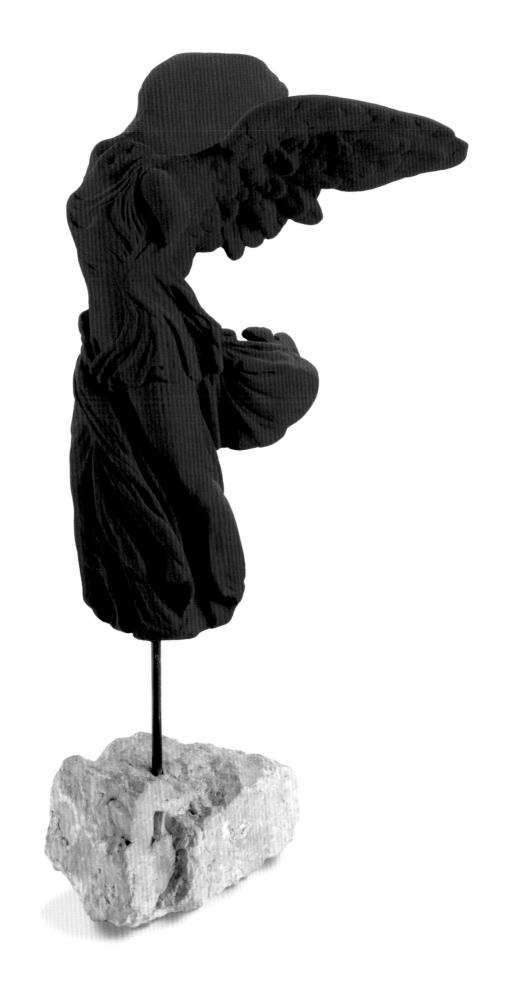

目　录

7

伊夫——单色画

15

"蓝色时代"

31

"空无一物，却充满力量"

37

情感学校

51

跃入虚空

69

单色与火

81

如同一个连续音符的生命

93

生平及作品

伊夫——单色画

"一个崭新的世界需要一个全新的人。"伊夫·克莱因于 20 世纪 50 年代中期如是说，此时他已风靡国际艺术界。这位年轻艺术家的夸张个性和独特风格首次出现就俘获了巴黎公众。大幅画布、引人深思的纯色表面弥漫着天空最深沉的色调——这些蓝色油画使他迅速以"伊夫——单色画"（Yves－le Monochrome）而闻名于世，影响范围远远超出了法国。然而它们只是更大的追求的开端。克莱因 1962 年去世时年仅 34 岁。或许是感觉到自己的生命注定短暂，克莱因在短短 7 年的时间里创作了 1000 多幅画作。他的作品一直以来被公认为现代艺术的非凡成就，深深扎根于西方艺术传统，却拥有源源不断的创新潜能。

克莱因明确将天赋与天才区分开来，他一生都在寻找一种"从未出生且永不消亡"的东西，一种绝对的价值，一个可以撬动有限物质世界的阿基米德点。即在平凡的界限之外选择一个点，而克莱因则着手开发出一种方法来找到它。

1957 年 9 月 7 日，克莱因在日记中写道："一个画家应该只画一幅杰作：他自己，永久地……成为一台持续运转的发电机，用全部的艺术呈现填充周围的环境，并且在他离去之后依然存在。这就是绘画，20 世纪真正的绘画。"这本日记在他死后以《我的书》（*Mon Livre*）为名出版。

克莱因从未学习过绘画；他就是为绘画而生的，正如他自己所说："我通过母亲的乳汁获得了绘画的能力。"他的父亲弗雷德·克莱因（Fred Klein）是法国南部画派的一名风景艺术家，母亲玛丽·雷蒙德（Marie Raymond）则属于巴黎非具象艺术先锋之列。

1928 年 4 月 28 日，伊夫出生在尼斯的祖父母家中。他的父母在 1930—1939 年的大部分时间都住在巴黎，夏天在滨海卡涅和一群艺术家朋友度过。他的童年一方面处于父母不断变化的圈子所弥漫的自由氛围中；另一方面，伊夫从出生起一直受到姨妈罗丝·雷蒙德的悉心照顾。伊夫的姨妈住在尼斯，她的人生观比伊夫的母亲更为现实，这使得她把伊夫的日常琐事都当成自己分内的事

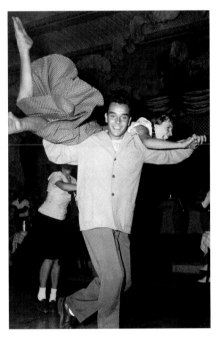

尼斯，1946 年：沉浸在战后一个全新开始所带来的欢愉之中。克莱因弹奏着爵士钢琴，梦想成为一名乐队指挥，他跳比波普舞也很有天赋。

第 6 页
无题朱红单色（M 26）
Untitled Vermilion Monochrome (M 26)
1949 年
纸板上颜料和黏合剂，71 cm × 40 cm
私人收藏

7

那是在1946年，我还是个十几岁的少年，做过一个关于"现实-想象"的白日梦。梦中，我在天穹的彼岸签上姓名。从那天起，我开始讨厌那些在天空中飞来飞去的鸟，因为它们正试图在我最伟大、最美丽的作品上打孔。

——伊夫·克莱因，纽约，1961年

情。因此，伊夫在阳光明媚的地中海度过的成长岁月受到了两种截然相反的影响：一种是他所欣赏的父母的自由艺术精神的思想推动力，另一种是来自其姨妈罗丝的生命力量，朴实且更注重物质上的成功。此外，伊夫的父母在具象和抽象艺术之间的冲突给年少的伊夫注入了反抗感，这将引导他完全超越先锋派。克莱因在职业生涯初期就决定以纯粹的色彩表达自由流动的感觉，这促使他拒绝线条和有限轮廓，将二者视为形式和心理方面的禁锢，并完全依赖于精神的感知。

克莱因对这一不可能之事的首次尝试是与两位朋友合作完成的。他们分别是阿尔芒·费尔南德斯（Armand Fernandez，即日后以集成艺术的开创者而闻名的阿尔曼）和年轻诗人克劳德·帕斯卡尔（Claude Pascal）。这三位朋友在阿尔曼家的一间漆成蓝色的地下室中秘密会面。在现代的寻找点金石的过程中，他们沉浸在深奥的文学和炼金术中。他们在屋顶上冥想，每周禁食一天，每月禁食一周，每年禁食一个月——至少他们计划如此。他们演奏爵士乐，跳着比波普舞（见第7页），学习柔道，设想着骑马环游世界，目的地是日本。这种戏谑的狂妄甚至在他们提出划分宇宙的打算时也没有戛然而止。阿尔曼主张"充裕"，即现实的财富、物质的丰盈；初出茅庐的诗人克劳德选择了文字；而伊夫则独具特色地选择了环绕地球的以太空间——"虚空"。

天空的无垠一直是克莱因灵感的源泉。19岁那年的一个阳光明媚的炎热夏日，他躺在法国南部的海滩上，开始了一场进入蓝色深处的关于"现实-想象"的心灵之旅。他回来的时候声称："我已将我的名字写在了天空的彼岸！"如同在遐想中一样，克莱因用那个著名的在天空中签名的象征手势，预见了他的艺术自此以后的要义——追求无限的彼岸。

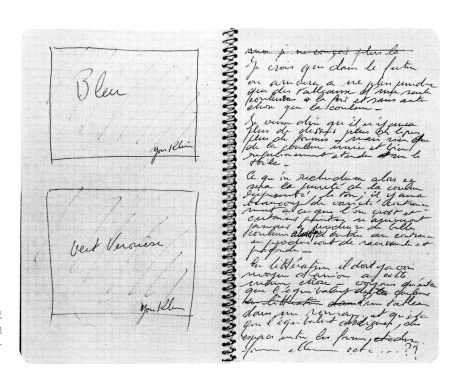

克莱因日志中的两页，1954年12月27日
私人收藏
克莱因在单色绘画方面的首次实验是在日记中完成的，最早可以追溯到1947年或1948年。此处他写道："我相信，在未来，人们将开始用一种单一的颜色作画，除了颜色以外，别无其他……"

无题橙色单色（M 6）
Untitled Orange Monochrome (M 6)
1956 年
布面干色料和合成树脂，
37 cm × 57 cm
私人收藏

这一事件标志着克莱因绘画生涯的开始，一场"单色冒险"在爱尔兰正式开始。他和克劳德·帕斯卡尔原本要去学习骑术，但他们的钱花光了，克劳德病了，伊夫一个人留在伦敦。他找到了一份担任罗伯特·萨维奇（Robert Savage）助手的工作。萨维奇是伊夫父亲的镀金师朋友，在 1949—1950 年间，萨维奇教授他绘画的基础知识，以及准备底漆、研磨颜料和混合清漆。两年之后，克莱因终于踏上期待已久的日本之旅时，他向聚在一起的朋友们宣布，"单色"将成为自己艺术的基本理念。

他 1952 年和 1953 年在日本的真实目的是在东京著名的讲道馆接受柔道中对身体和心灵的严格训练。克莱因的艺术前所未有地关注形而上学，若是不将柔道作为自律、直觉沟通和身体掌控力的来源的参照，则无法完全被理解。柔道也帮助他开发了专注和与他人合作的能力，克莱因最终拿到了黑带四段。通过柔道的技巧，他不仅学会了敏捷地战斗，还学会了花最少的力气去赢得胜利。

在马德里短暂停留后，克莱因于 1954 年底回到巴黎，在那里，他的单色绘画理论最初几乎无人问津。1955 年，他的巴黎首展由拉科斯特（Editions Lacoste）赞助，在单身俱乐部（Club des Solitaires）举行，几乎无人知晓。同一年，他向巴黎小皇宫的新现实主义沙龙提交了一幅单色画《关于橙色矿石世界的表达》（*Expression de l'Univers de la Couleur Mine Orange*）。评选委员

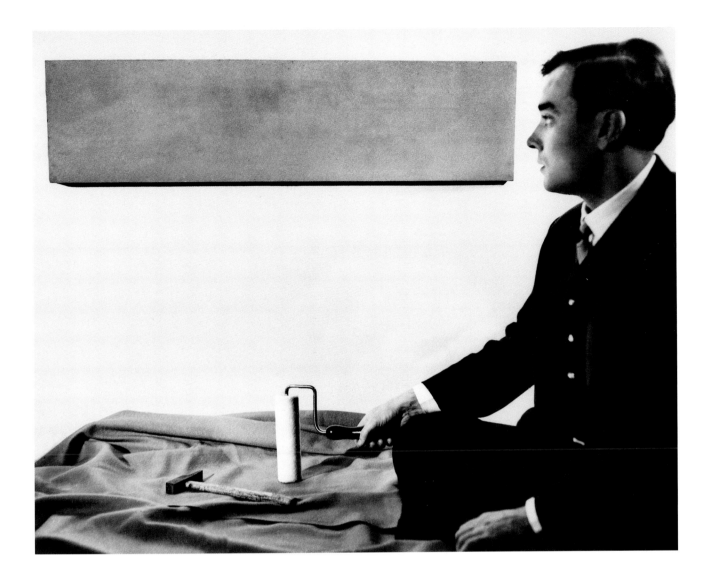

会拒绝了这件作品，建议他再加一种颜色、一个点或是一条线以改善它。

尽管如此，他仍然坚信纯色本身确实代表着"某种东西"。克莱因在寻找一位意气相投的解读者时，遇到了皮埃尔·雷斯塔尼（Pierre Restany），这位艺术评论家与他一拍即合，似乎无需解释。与雷斯塔尼的往来日后确立了克莱因"直接沟通"的理念，标志着他的艺术在接受和理解上的转折点，其影响持续至今。

一切都始于 1956 年 2 月 21 日，克莱因第二次巴黎展的开幕日，这次展览在先锋派重要场所科莱特·阿朗迪画廊（Galerie Colette Allendy）举行。展览名称是"伊夫：单色命题"（Yves: Propositions monochromes），展览图录前言为"真理的时刻"，雷斯塔尼解释了艺术家新方法的理论基础。在雷斯塔尼与路易-保罗·法弗尔（Louis-Paul Favre）的讨论发表在《战斗》（Combat）日报后，单一色彩的美学终于开始在巴黎的艺术界获得重视。

克莱因以"伊夫——单色画"而闻名。当被问及这一点和他的艺术意味着什么时，这位艺术家常常会讲述一个古老的波斯故事："有一天，一位吹笛手开

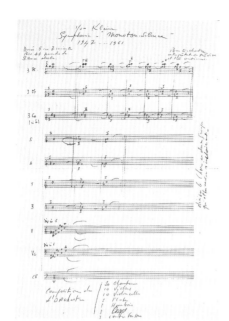

单音-静默交响曲（IMMA 43）
Monotone-Silence Symphony (IMMA 43)
1947—1961 年
手写修改乐谱，41.7 cm × 29.5 cm
私人收藏

始演奏一个单一的、持续不断的音符。在他这样持续吹了大约20年之后，他的妻子告诉他其他的吹笛手不仅能够吹出一系列和谐的音调，而且能够吹出完整的旋律，这可能才是普遍规律。但是这个单音吹笛手回答说，如果他找到了大家都在寻找的音符，那他并没有错。"

此时，克莱因已经将长笛演奏者的类比付诸实践，而且不仅仅是在绘画中。他以单个振动的音符和长时间的静默为基础创作了一部交响曲，这是一个由有声和无声两部分组成的连续统一体，可以说构成了他艺术生涯的序曲。《单音-静默交响曲》（见第 12 页）在 1947—1961 年间反复演奏，它将伴随着他艺术的巅峰，预示着他的生命本质是由多种声音组成的管弦乐。就像他的交响曲一样，克莱因的作品从原始的混乱中诞生，如同一颗明亮的彗星，一开始近乎透明，然后生发出耀眼的光芒，最后蜕变成余晖，在尾声中留下一片回荡的寂静。

为了扩展关于音乐的类比，克莱因很可能被形容为其自身精神存在的指挥者，随时准备给出提示。1958 年，他在盖尔森基兴剧院拍摄了照片《担任指挥的伊夫·克莱因》（见第 12 页）。照片中，克莱因似乎无视地心引力，在空无一人的观众席和看不见的观众面前盘旋。他以一种全知全能者的姿态举起手臂，命令我们去注意他正进行的美学事件。因为伊夫·克莱因总是把自己看作"未来的画家"，即描绘此时此地所预期的未来。

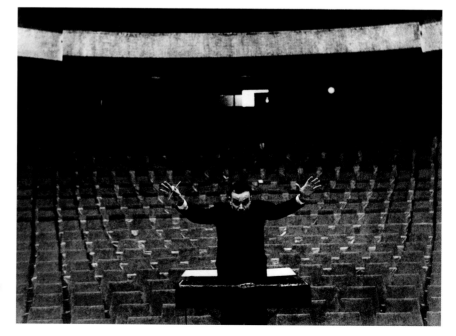

担任指挥的伊夫·克莱因
Yves Klein as Conductor
盖尔森基兴剧院，1958 年
摄影：查尔斯·威尔普
柏林，普鲁士文化遗产基金会图片档案馆
艺术家作为自身精神与智性存在的指挥者，以一种单音符的管弦乐声和一种单色的视觉形象首次在世界艺术舞台亮相。

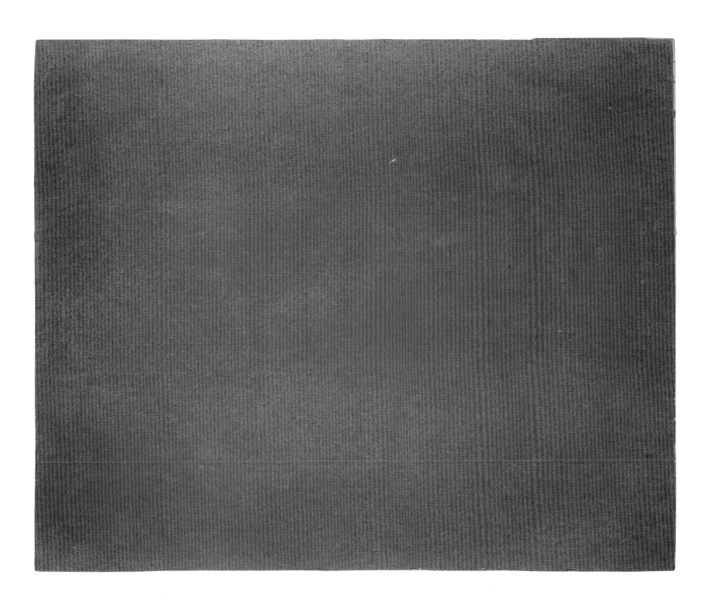

无题橙色单色（M 7）

Untitled Orange Monochrome (M 7)

1950 年

布面纸上粉彩，21 cm × 25.5 cm

私人收藏

红色单色

Red Monochrome

1954 年

纸上水彩和铅笔，13.5 cm × 21 cm

私人收藏

继在马德里写了几篇关于具象艺术的文章之后，克莱因于 1954 年回到巴黎，用橙红色勾勒出了他的第一幅单色画面——这幅草图仍出现在镜框式舞台的戏剧性布景中。

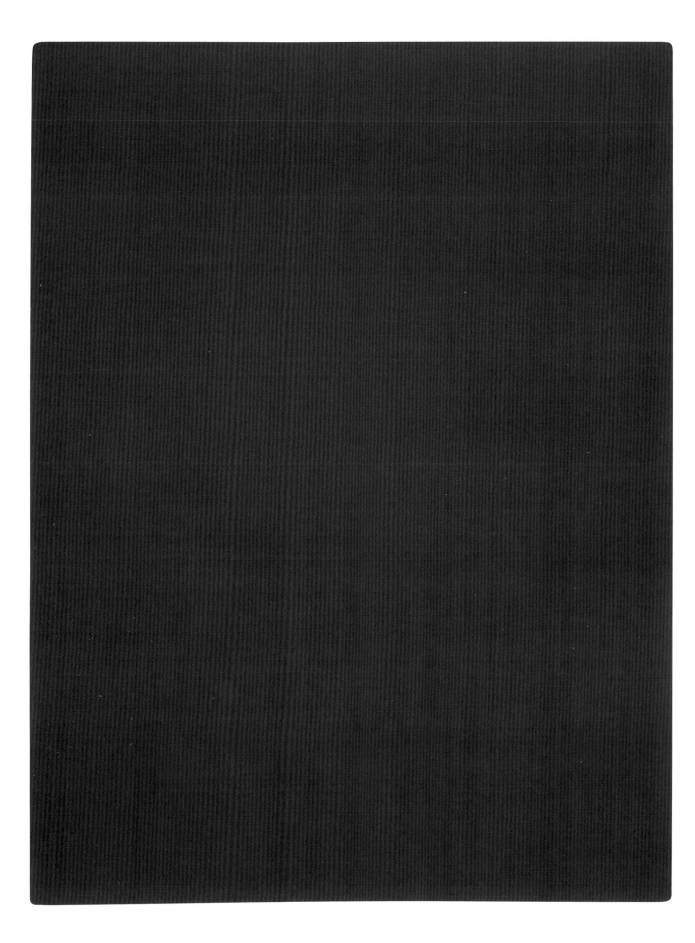

"蓝色时代"

克莱因的单色画以一种单一、未经切割的色彩呈现，建立了纯色色料的视觉效果。但一个棘手的问题仍然存在：一旦干色料与绘画介质混合，它的光泽就会减弱。这一现象不仅是一个技术问题，还代表了一种概念上的挑战。对克莱因来说，试图在颜色和人的尺度之间找到一种对应关系没有达到审美效果那么重要。在他的思维方式中，每一幅画都要拥有一种将观众吸引到其中的张力，触发他们的情感感受。多年以来，克莱因一直在寻找一种能满足这种需求的颜料配方。

1955 年，他在当时市场上销售的一种名为罗多帕斯（Rhodopas）的新化学品中发现了一种切实可行的解决色彩张力问题的方法。这是一种合成树脂，通常用作固定剂。克莱因发现，当它较为稀薄的时候，可以用来结合色料而不会在实质上改变其亮度。其结果是一种哑光、不反光的颜料，它浸透画布基底，形成一种轻微振动效应的表面，在眼睛中的效果类似于双重曝光，克莱因有时将这一效应称为"敏感的图像""诗意的能量"或"纯粹的能量"。从某种程度上说，这些画作似乎有了自己的生命，克莱因觉得它们代表了对一种普遍空间感的充分展现。"对我而言，"他在 1955 年拉科斯特举办的展览开幕式上说，"在某种意义上，色彩的每一个细微差别都是独立的，都是与原色同种类的生物，但却拥有自己的性格和灵魂。它们有许多细微的差别——温柔、愤怒、暴力、崇高、粗俗、平静。"然而，从观众的反应中，他意识到，观众远远不能在他的作品中看到这种性质的意图，他们认为他那各式各样、色彩统一的画作相当于一种明亮抽象的全新室内装饰品。克莱因对这种误解感到震惊，他知道他在单色艺术的方向上必须采取进一步的决定性步骤。从那时起，他不再执着于细微差别和层次，而是只专注于一种单一、原始的色彩：蓝色。这种蓝色消除了地平线那平坦的分界线，唤起天地的统一。

1956 年秋天，克莱因找到了他一直在寻找的东西：一种饱和、明亮、无处

克莱因在伊丽丝·克莱尔画廊（Galerie Iris Clert）和科莱特·阿朗迪画廊的双重展览海报，巴黎，1957 年 5 月

第 14 页
无题蓝色单色（IKB 3）
Untitled Blue Monochrome (IKB 3)
1960 年
纱布板面干色料和合成树脂，199 cm × 153 cm
巴黎，国立现代艺术博物馆，蓬皮杜中心

什么是蓝色？蓝色是由肉眼看不见变为
清晰可见……蓝色没有维度。它"的
确"超越了其他颜色所参与的维度。

——伊夫·克莱因

无题雕塑（S 1、S 3、S 4、S 5）
Untitled Sculptures (S 1, S 3, S 4, S 5)
1957 年
干色料和合成树脂裱于有机玻璃的四块纸板上，
19.5 cm × 12 cm × 9.5 cm
私人收藏

蓝色，大海和天空的颜色，唤起距离、
渴望、无限。这种颜色对眼睛有一种奇
特而几乎难以形容的效果。它本身就是
一种能量……其自身方面有一些矛盾之
处，既振奋人心又让人平静。就像我们
认为天空的深处和远处的山脉都是蓝
色，蓝色的表面似乎要从视线中退去。
我们喜欢凝视蓝色，正如我们想要追求
一个正在远去的心仪对象——这并非由
于它强迫我们去看，而是因为它吸引我
们去追随。

——歌德，《色彩理论》，1810 年

伊丽丝·克莱尔画廊和科莱特·阿朗迪画廊的克莱因双展邀请函，附有《蓝色邮票》和皮埃尔·雷斯塔尼的文字，1957 年 5 月
私人收藏

1957 年，克莱因宣布了"蓝色时代"的到来，并用一枚原创的《蓝色邮票》为他的巴黎双展发出邀请函。他的蓝色典范很快为他赢得了国际声誉，被称为"伊夫——单色画"。

无题蓝色单色（IKB 45）
Untitled Blue Monochrome (IKB 45)
1960 年
硬纸板上干色料和合成树脂，27 cm × 46 cm
私人收藏

克莱因注册"国际克莱因蓝"（IKB）的第 63471 号索洛信封
1960 年 5 月，克莱因提交了一个索洛信封，编号 63471，在法国国家工业产权研究所（INPI）以"国际克莱因蓝"（IKB）的名义注册了颜料配方。

无题蓝色雕塑（S 31）
Untitled Blue Sculpture (S 31)
1956 年
木材上干色料和合成树脂，高 46 cm
私人收藏

去感受灵魂，不需要解释，不需要言
语，去描绘这种情感——我相信，正是
这种情感引导我去画单色画。

——伊夫·克莱因

第 19 页
无题蓝色圆盘（IKB 54）
Untitled Blue Plate (IKB 54)
1957 年
陶瓷上干色料和合成树脂，直径 24 cm
私人收藏

不在的深蓝色，他称之为"蓝色最完美的表达"。这些色料是克莱因一年实验的结果，巴黎的化学品和艺术家材料零售商爱德华·亚当（Édouard Adam）为他提供了帮助。为了将色料结合并粘在载体上，两人开发了一种由乙醚和石油提取物组成的稀溶液。有了这种蓝色，克莱因终于觉得自己能够借用艺术的方式表达他个人的生活感受，并将其作为一个两极是无限的距离和当下的存在的自主的领域。与音乐的泛音类似，色料的特定色调产生了一种完全沉浸在色彩中的视觉感受，而没有强迫观众去定义它的特征。

除了由滚筒产生的几乎看不到的波纹纹理，纯蓝色色料未经调制且毫无个人风格，将作品的色彩因素提高到一个绝对的水平。同样重要的是，此时克莱因已开始专注于直立的样式，它们带有些许圆角和延伸至框架边缘的绘画表面，进一步将这些作品与传统的板面画作区分开来。此外，画家故意没有把画布装裱在墙上，而是挂在距离墙面 20 厘米的地方。这些图像似乎脱离了房间的建筑稳定性，营造出一种失重和空间不确定性的印象。观者感到被吸引到蓝色的深处，这似乎将支撑画作的物质实体转化为一种非物质的特性，静谧安详、波澜不惊。投入在这种意象创作中的情感与观众的自由相匹配，观众可以看到和感受到他们在这一存在中被激发出的任何事物。目光无法找到一个焦点或兴趣点；旁观者（或视觉主体）与其客体之间的区别开始变得模糊。克莱因相信，这将导致形成一种高度敏感的状态。

此后，蓝色的单色画被视为 20 世纪单色画的精髓。艺术史学家托马斯·麦克艾维利（Thomas McEvilley）从 20 世纪 70 年代直至 2013 年去世期间探究了克莱因的作品中的艺术与生活的二元论。克莱因的艺术所代表的东西不亚于现代主义矛盾的体现，因此我们的时代和文化所坚持的原则将其视为辩证的对立：精神和物质、形而上和形而下、无限和时间。

回想起来，克莱因 20 世纪 50 年代的假设似乎仍然令人极为震惊，特别是在艺术中心那深入而充满戒备地参与非具象艺术的辩论的智性氛围中，这一点十分重要。克莱因对形而上学的依赖不属于当时巴黎艺术界中所盛行的任何范畴。尤其让文化精英们感到震惊的是，他那高瞻远瞩的思想实际上从一开始就引起了国际批评界的注意，而且还被媒体大肆宣扬。即使在早期，克莱因也已得出结论：艺术表达没有客观限制，无论是内容还是形式。他所承认的唯一权威就是属于自己内心的声音。这对他来说十分重要，他甚至竭尽全力为自己发明的色彩"国际克莱因蓝"申请了专利（见第 17 页）。与普遍的看法相反，注册商标不仅仅是为了保护他对艺术中形而上的原创贡献。正如他早在 1960 年所预见的那样，这是确保他所谓的"纯粹思想的真实性"在未来不被破坏的唯一途径。这项专利是一个明智的决定，因为克莱因蓝很快就被全世界挂在了嘴边。

"你不会成为一名画家，你只是在某天会发现自己本身就是一名画家。"克莱因曾经这样总结他的职业生涯。回到 20 世纪 50 年代，只有极少数朋友和艺

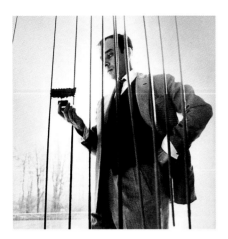

克莱因与《线条的蓝色陷阱（S 14）》，在他的
"单色与火"（Monochrome und Feuer）展览上
德国，克雷菲尔德，朗格别墅博物馆，
1961 年 1 月

术家理解他追求目标时的逻辑和专注。克莱因的责任感如此强烈，以至于他把自己的整个生命都押在了他的艺术上，他完全知道自己可能会失败，但却被一种不可动摇的热情和对人类思想的创造性所表现的独特美感的信仰所支撑。克莱因在日记中写道："艺术……并不是出自某处的一种灵感，采取随机的过程，仅表现事物图像性的外观。艺术本身就是逻辑，由天才装点，但遵循着必然之路，并贯穿以最高法则。"这段话中包含了其艺术将要发展出的两极张力——古典绘画传统所代表的过去和新艺术产生过程所代表的未来。

1957 年标志了克莱因职业生涯的转折点。他的首个"蓝色时代宣言"在米兰的阿波利奈尔画廊（Galleria Apollinaire）登场，出乎意料地获得了巨大成功。在接到通知后，克莱因决定为这次展览创作 11 幅画作，它们全部为单色蓝，且版式和技法如出一辙，但每一幅的标价都有所不同。这是有很高风险的，因为这是他首次用单一色彩的作品填充一个空间，而且是在法国以外的画廊。然而众多观众，尤其是买家，证明他是对的。对于一幅与其他 10 幅基本相同的画作所带来的个人化的、独特的体验，他们的确愿意支付独一无二的价格。意大利雕塑家兼画家卢西奥·丰塔纳（Lucio Fontana）情不自禁地购买了其中一幅蓝色画作，他与克莱因的相遇也发展成为一生的友谊。另一位意大利艺术家皮耶罗·曼佐尼（Piero Manzoni）则持久地受到这次展览的影响。而在诸多因与克莱因充满活力的蓝色相遇而被深深改变艺术观的艺术家和收藏家中，这只是其中的两个。

"蓝色时代"继而在巴黎、杜塞尔多夫和伦敦展出，人们的反应从愤怒的蔑视转为将这位艺术家神化为时代的英雄。巴黎的展览同时在两个场地举行，并

线条的蓝色陷阱（S 14）
Piège bleu pour lignes (S 14)
1957 年
木材上干色料和合成树脂，10.5 cm × 14 cm
私人收藏
在科莱特·阿朗迪别墅举办的"纯色料"展览预示了克莱因在整个职业生涯中不断指涉的自然、文化和宇宙的基本资源。这件作品体现的是蓝色的雨。

第 21 页
波浪（IKB 160 C）
La Vague (IKB 160 C)，
盖尔森基兴壁画的模型，1957 年
石膏上干色料和合成树脂，78 cm × 56 cm
私人收藏

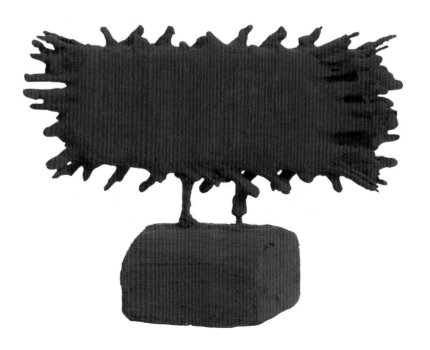

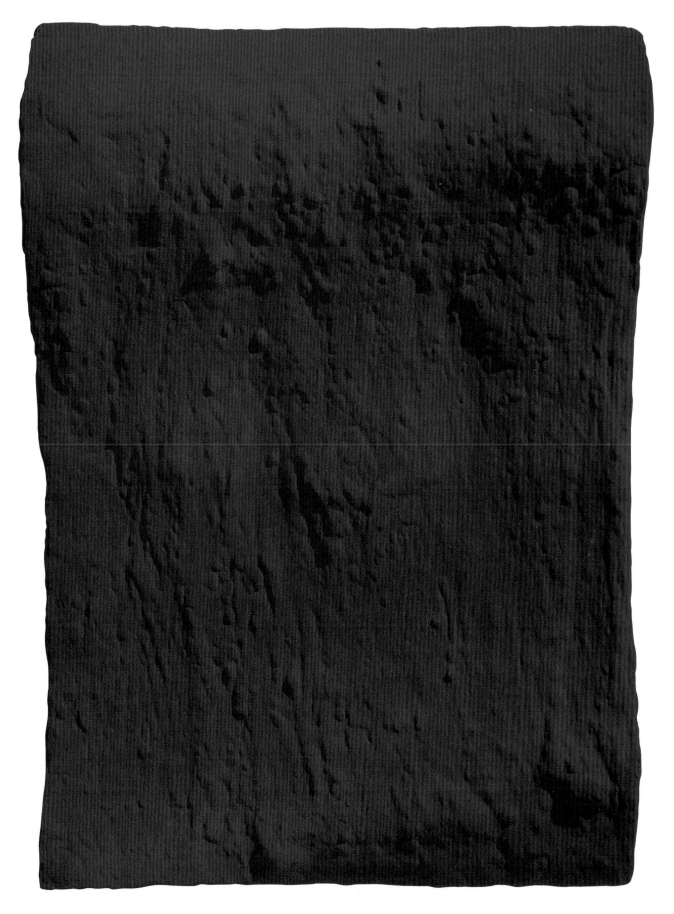

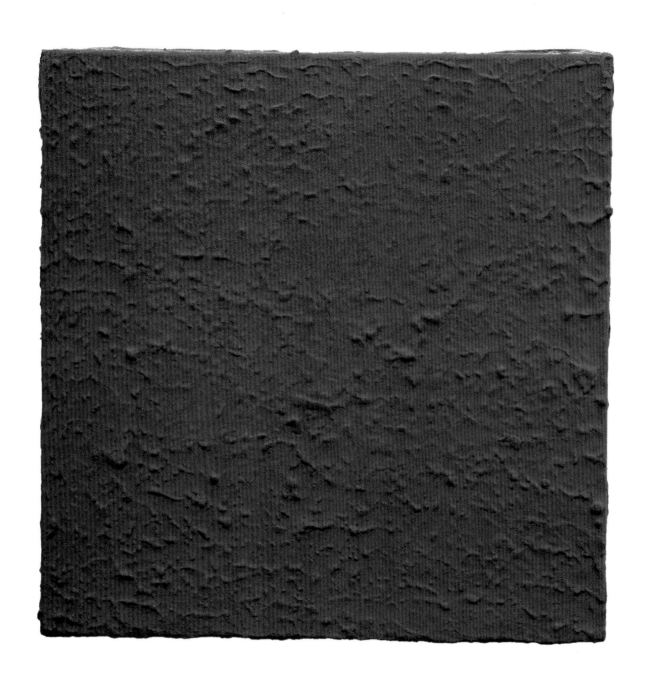

无题蓝色单色（IKB 190）
Untitled Blue Monochrome (IKB 190)
1959 年
纱布板面干色料和合成树脂，40.6 cm × 40.6 cm
私人收藏

第 23 页
无题蓝色单色（IKB 2）
Untitled Blue Monochrome (IKB 2)
1960 年
纱布板面干色料和合成树脂，195 cm × 140 cm
私人收藏

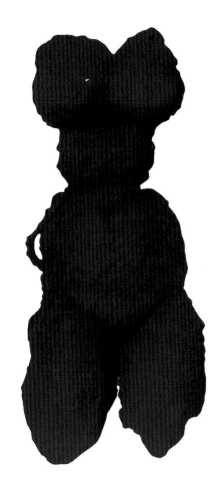

蓝色维纳斯（S 12）
Blue Venus (S 12)
1962 年
青铜面干色料和合成树脂，
53.5 cm × 25.5 cm × 8.5 cm
私人收藏

伊夫·克莱因和罗特劳特·约克在巴黎圆顶咖啡馆，1961 年
摄影：哈利·舒克-亚诺斯·肯德
洛杉矶，盖蒂研究所
伊夫·克莱因和罗特劳特·约克于 1957 年夏天在尼斯的阿尔曼工作室相识。这是一段深刻的爱与密切艺术合作的开端。

第 25 页
蓝色维纳斯（S 41）
Blue Venus (S 41)
1962 年
干色料和合成树脂绘于米洛的维纳斯的石膏复制品，高 70 cm
私人收藏

通过联合海报（见第 15 页）进行宣传。邀请函本身就是微型艺术作品，附有皮埃尔·雷斯塔尼的印刷文本和克莱因的《蓝色邮票》（见第 17 页）。这次双重展始于伊丽丝·克莱尔当时刚刚在艺术街开幕的先锋派画廊。这个名为"伊夫——单色画"的展览精选出一些已经很经典的蓝色单色作品，并由皮埃尔·亨利（Pierre Henry）在展览期间演奏了《单音-静默交响曲（IMMA 43）》的原版。开幕日之夜，1001 个蓝色气球从位于巴黎市中心的圣日耳曼区放飞，与克莱因的首个《空气雕塑》（*Aerostatic Sculpture*）一并飘入蓝色的夜空中。这次活动在当代世界仍然具有独创性，象征着艺术家的思想从人间上升入天堂。

四天后，在科莱特·阿朗迪久负盛名的别墅里，克莱因举办了一场展览，这很大程度上把他的想法带回了现实。"纯色料"的主题致力于那些激发克莱因灵感的事物，包括自然、艺术和宇宙，这些都被转化为蓝色雕塑的记忆图像。展出的都是以蓝色来填充日常物品的艺术里程碑之作，从晚餐圆盘《IKB 54》（见第 19 页）到《S 31》（见第 18 页）的木材锯齿状的边缘。这些物品从惯常的情境中取材并重新加工，从而被提升至艺术的层面。然而，与 20 世纪 60 年代对人造消费品有类似反应的美国波普艺术家不同，克莱因对待自己的发现的方式是将作品置于典型的欧洲意义语境中。无论是人造的还是天然的，每一件物品都经过构思与重新加工，克莱因试图赋予它们一种动态的和谐以刺激个体感知，并使人们认识到，一贯被视为外部世界的一部分的事物，与支配生物个体的事物具有相同的基本结构和规律。在这样或那样的形式中，每一件作品都隐含着一个独立艺术世界中主客观参照物之间的相互影响的多重暗示。

科莱特·阿朗迪的展览还囊括了被安置在一个金属架上的克莱因用来完成

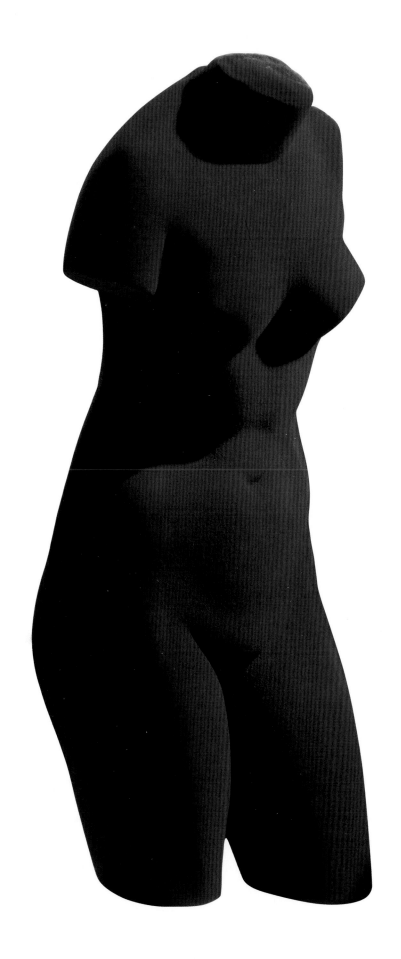

作品的油漆滚筒；一张五段折叠式蓝屏；一张蓝色的挂毯；浸透着蓝色的天然海绵；12 根约两米长的细长木钉在与之相关的物体《线条的蓝色陷阱》（见第20 页）旁边悬挂成一排，让人联想到蓝雨。还有一个蓝色的地球仪。地板上散落着蓝色色料，随着参观者四处走动而被带到画廊的各处。后来，克莱因又为这个蓝色宇宙增加了若干巴黎的博物馆中的重要艺术作品，如《萨莫色雷斯的胜利女神》的小型石膏复制品（见第 4 页）和一个米开朗基罗的奴隶雕塑，二者均属于西方文化的典范，并且在卢浮宫拥有举足轻重的地位。

总而言之，1957 年的科莱特·阿朗迪展览已经在克莱因的作品中体现了过去与未来的交锋。展览开幕日那天，有些人走进花园时可能已经猜到了这一点，画家在花园里放置了一块蓝色嵌板，上面装有 16 个焰火棒，分成 4 排，每排 4个。在众人震惊的目光中，克莱因点燃了焰火棒，画面在短暂却壮观的火焰中出现。这幅转瞬即逝的单色画，名为《一分钟火画》（见第 28、29 页），自此吸引了艺术史学家们进行多种不同的解释。但这并不是克莱因那天准备的唯一惊喜。他在楼上准备了一间"空房间"，在那里，除了纯色料之外，他还想要证明"在原始状态下纯粹的图像化感受的存在"。这次展示由几位密友见证，并非通过实例，而仅仅是通过心灵感应。不过，试验的结果起初没有被公开。

巴黎双展过后，克莱因立即前往德国，他曾于 1948 年或 1949 年左右在康士坦茨湖附近的法国军事基地服过兵役。德国为国际上接纳克莱因的艺术起了关键作用，也许是因为克莱因在战后重建时期和随后的 50 年代的经济奇迹时期于此获得的开明的氛围和对新思想的浓厚兴趣。1957 年 5 月 31 日，阿尔弗雷德·施梅拉（Alfred Schmela）用克莱因的蓝色单色作品展为杜塞尔多夫的首家先锋艺术画廊举行了开幕式，这对当代艺术来说无疑是个大日子。接下来他与杜塞尔多夫的"零"团体成员建立了联系，就在当月，他们已开始在海因

火烧出洞的蓝色单色（IKB 35）
Blue Monochrome Holed by Fire (IKB 35)
约 1957 年
烧过的纸板上干色料和合成树脂，
28.6 cm × 23.8 cm
私人收藏
用火作画反映了人类的古老梦想：驯服最具破坏性的元素之一。

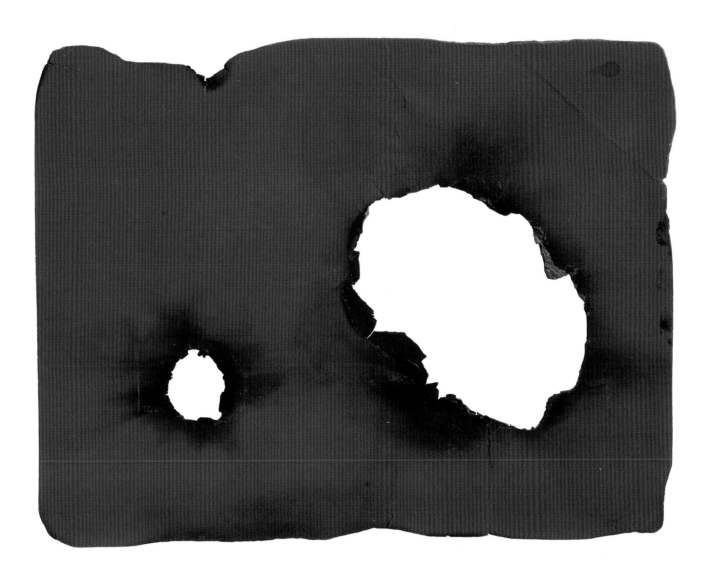

火烧出洞的蓝色单色（IKB 22）
Blue Monochrome Holed by Fire (IKB 22)
约1957年
烧过的纸上干色料和合成树脂，
18 cm × 23.5 cm
私人收藏

茨·马克（Heinz Mack）和奥托·皮纳（Otto Piene）的工作室举办夜场展，后来又扩展至贡特尔·约克（Günther Uecker）的工作室。由于与该团体同样使用了非常规的方法，克莱因很快就在一种新艺术的运动中获得了他们作为朋友的支持。多亏了诺伯特·克里克（Norbert Kricke），他被邀请参加由盖尔森基兴剧院赞助的一项艺术比赛，克莱因在杜塞尔多夫展览开幕日当晚之前寄出了报名作品，然而过了一年才得到确认。

两个月后，与杜塞尔多夫的一次间接联络后来被克莱因本人称作生活中最具决定性的一场相遇。贡特尔·约克邀请妹妹罗特劳特来尼斯的阿尔曼工作室过夏天，让她一半的时间画画，另一半的时间照顾阿尔曼的孩子们。正是在此，罗特劳特·约克邂逅了伊夫·克莱因，一段非同寻常却又命中注定的爱情开始了，并且随着他们多年的艺术合作变得愈发深厚（见第24页）。他们的儿子在1962年克莱因去世数月后出生，这段关系也在他们共同的生活之外得以延续。

概括来讲，1957年标志着克莱因的艺术在欧洲舞台上的突破。在当时，这

我的第一幅火画就是一块有着喷蓝色火焰的孟加拉焰火棒的平面。

——伊夫·克莱因

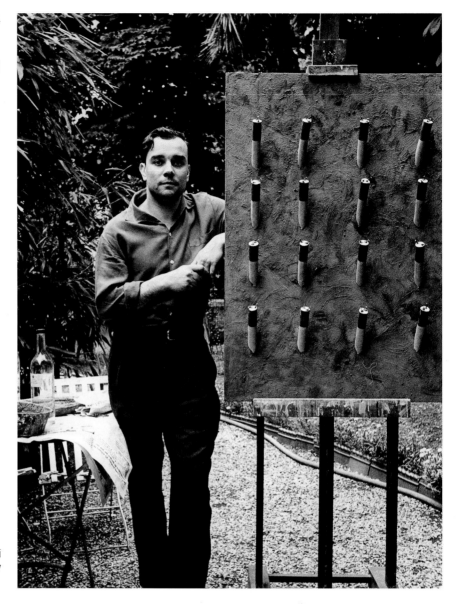

科莱特·阿朗迪的花园里的克莱因与《一分钟火画（M 41）》，画上安装了 16 枚孟加拉焰火棒，1957 年 5 月

第 29 页
一分钟火画（M 41）
One-Minute Fire Painting (M 41)
1957 年
干色料和合成树脂，板面经孟加拉焰火棒烧灼，
110 cm × 75 cm
休斯敦，梅尼尔收藏馆

代表了一种非凡的成功——尽管随之而来的还有误解和过度解读，克莱因在日志中将之记录为当代史的重要一章。他还用相当直白的方式记录了这一突破：在一张个人摄影中，他透过一幅单色油画上的一个洞凝视着（见第 2 页），该单色画绘于同年早些时候。有了这些辩护理由，他现在可以声称："我已经把艺术的问题抛在了身后。"

对克莱因来说，蓝色总是与海洋和天空联系在一起，在那里，重要的有形自然现象以最抽象的形式出现。"蓝色没有维度，"他指出，"它'的确'超出了其他颜色所能参与的范围。"这种未被承认的蓝色的"存在"为克莱因的下一阶段发展提供了灵感，在该阶段中，他把自己想象成一名宇宙空间的画家，必须克服空间和时间的双重限制。"实话实说，"他后来称，"要画空间，我必须让自己置身其中，置身于空间本身。"

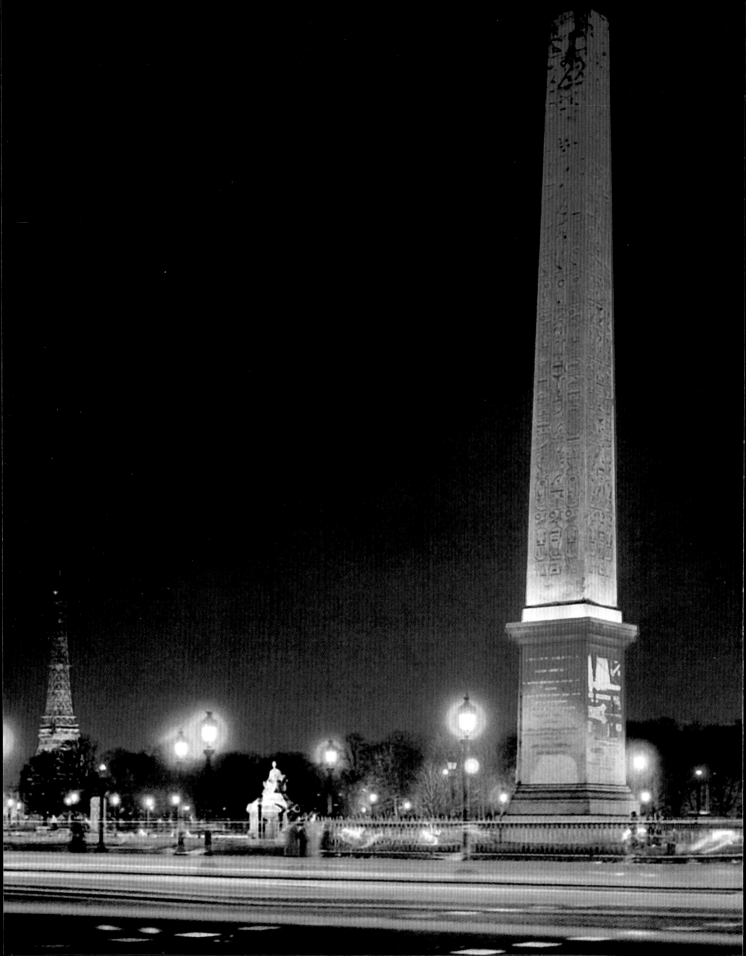

"空无一物，却充满力量"

在 1958 年的前几个月里，克莱因的信念愈发坚定，他认为艺术品的创意比实际完成的作品本身更加重要。他小心翼翼，精准安排时间，开始策划此前未曾在任何展览空间上演的活动。他试图证明一个悖论，即一个空间可以完全脱离寻常而平庸的物体领域。随着其绘画发展到这一点的合理结果就是克莱因决定不展出任何东西——至少不展出任何当即可见或有形的事物。这次展示既不是针对抽象的概念，也不是针对具体的事物，而是针对德拉克洛瓦所说的艺术中"难以界定的事物"，或是"非物质"，这是克莱因自己对每一件伟大的艺术作品所具有的无处不在却不可言喻的光环的描述。和往常一样，他选择了一间美术馆的公共场所来举办这次活动，在传统的展览时限内进行。克莱因希望与受邀嘉宾分享他对普世艺术自由的全新观念，并通过一场庆祝仪式将其延续。

该展览最初名为"气动时代"（Epoque Pneumatique），但后来一般被称作"虚空"，于 1958 年 4 月 28 日在巴黎的伊丽丝·克莱尔画廊举行。关于那天晚上精心安排的仪式有许多传说。它真正代表了一种征服未知领域的尝试，即在"遥远的天边"的空旷空间捕捉绝对的蓝色。

在展览开幕日，一个十分显著的象征符号被设计出来，一个"蓝色项目"：巴黎协和广场的方尖碑将被蓝色投光灯照亮（见第 30 页）。基座仍在黑暗中，高耸入云的方尖碑将像过去的魔法施法一样悬在城市上空（见第 31 页）。尽管如此，法国电力公司的成功试验并没有说服警方，他们在最后一刻收回了许可。

那天晚上，至少展览空间的窗户里闪耀着独一无二的国际克莱因蓝。入口处位于一个巨大的蓝色天篷下面，旁边安置了两名全副武装的共和国警卫队员，他们作为门卫象征着一场进入未知维度的通行仪式。有趣的是，"气动时代"的副标题是"永恒的图像敏感在原始状态下的情感分化"。为了鼓励参观者接受这次展览，邀请函增加了一倍，作为价值 1500 法郎的代金券。克莱因把所有的家具，甚至包括电话，都从 14 平方米的展厅搬走了。随后，除了专注于"图像敏

配合展览"虚空"的《蓝色方尖碑》项目草图
1958 年，纸上铅笔，21 cm × 15 cm
私人收藏

第 30 页
艺术家去世后完成的《蓝色方尖碑》
Blue Oblisk
协和广场，巴黎，1983 年
克莱因将发光的方尖碑设想为一种魔法的符号，作为其"蓝色革命"的先兆悬在城市的夜空中。

我是描绘空间的画家。我并非抽象画家,
与此相反,我是一名具象的写实画家。

——伊夫·克莱因

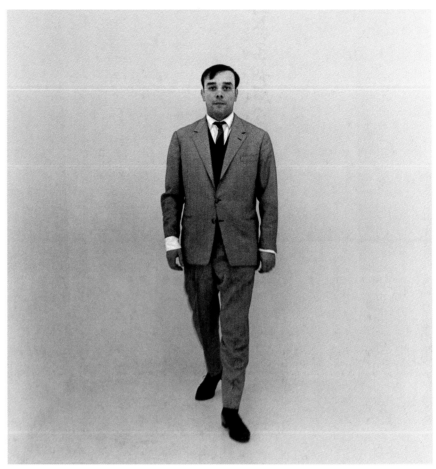

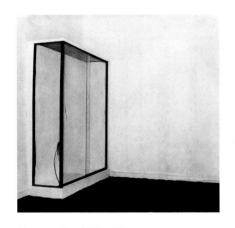

第32、33页,上图和下图
克莱因的"永恒的图像敏感在原始状态下的情感分
化——虚空"展览期间,巴黎的伊丽丝·克莱尔画
廊内景:光秃秃的墙壁、空荡荡的陈列柜、覆盖着
白布帘的入口,1958年4月28日—5月12日

感"之外,他清空了所有的思绪,花了48小时将房间刷成白色,使用了单色油画中用到的相同媒介,以保持这种非色彩的亮度和内在价值。

也许正是该活动古怪甚至有些疯狂的性质,才使巴黎现场让人翘首以待。不管怎样,它吸引了3000多人单独或成组进入这个安静的空房间,他们每个人期待的东西可能都有所不同。他们均获赠一种专门为展览准备的蓝色鸡尾酒(后来有报道气愤地声称,这种鸡尾酒把人的某些体液染成了亮蓝色)。开幕式当晚人们蜂拥而至。巴黎名流由司机送到门口;两位圣塞巴斯蒂安天主教会骑士团代表的盛装出席平添了节日般的神秘氛围——克莱因在科莱特·阿朗迪展览后加入了该骑士团。参与者称,开幕式的晚些时候还有两位身着华丽和服、举止优雅的日本女士抵达现场。

总而言之,观众的反应非常积极且鼓舞人心。据克莱因声称,伊丽丝·克莱尔画展实际上卖出了两件"非物质"作品,参与者们也受到这个新颖想法的启发。没有人试图寻找与"虚空"相似的当代艺术。大多数人只是简单地将它接纳为一个分享当下经验的机会,一个年轻艺术家对从时间和空间的束缚中解放出来的生活的深刻洞见的表现。无论观众对它的评价是好是坏,克莱

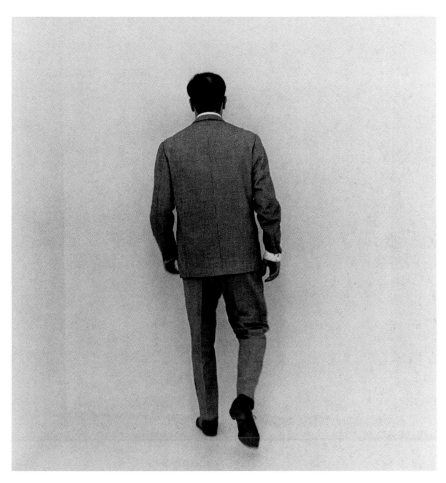

"虚空"展厅里的伊夫·克莱因向其"单色与火"
展览开幕式上的"非物质图像敏感"致意
朗格别墅博物馆,克雷菲尔德,1961年1月14日
摄影:查尔斯·威尔普
柏林,普鲁士文化遗产基金会图片档案馆

空无一物,却充满力量
　　——阿尔贝·加缪在"虚空"展览开幕
　　　　　日上写于观众留言簿,
　　　　　　　1958年4月28日

因都希望它能给每个人带来一种艺术的个人体验。其中一位观众是画家林飞龙(Wifredo Lam),他热情赞扬了"虚空",称它复兴了史前时代的"图腾合成物"。还有人说这是一次与传统人文主义的彻底决裂,阿尔贝·加缪(Albert Camus)在观众留言簿上留下一句诗作为回应:"空无一物,却充满力量。"

　　1958年4月28日,"虚空"展览按计划在艺术家的30岁生日当天进行,他同家人和几位亲友在蒙帕纳斯区的艺术家们最喜爱的聚集场所圆顶咖啡馆庆祝了这一非凡活动的结束。克莱因的生日礼物之一是法国哲学家加斯东·巴什拉(Gaston Bachelard)的《空气与梦想》(L'Air et les Songes),此书于1943年在巴黎首次出版。巴什拉对大气范围、湛蓝色以及犹如编织梦的材料的虚空的思考,在之后克莱因自己的文字作品中起到了关键作用。艺术家在总结中称赞"气动时代"为艺术史上的一个历史性时刻,将那晚推向了高潮。他声称,如果"蓝色时代"仍具有"使肉体具有灵性"的西方理念,那么"气动时代"追求的目标则恰恰相反,即在真实和实际生活中所展现的精神化身。

　　在希腊哲学里,"元气"(pneuma)一词不仅具有空气的一般含义,还有一种气态物质的特殊意义,它被认为是人类呼吸的原因,因而是一种生命要素或

精神力量。在基督教神学和诺斯替教派中，那些被圣灵感动的人据说已经接受了它的气息，被注入其元气。除了这些含义，克莱因在演讲中使用了这个词的政治含义，意指有意识地将能量从自己散发到周围的世界。方尖碑的照明强调了他当晚在蒙帕纳斯提出的"蓝色革命"的想法是临时政府监督世界重组的第一步。克莱因非常认真地看待这一愿景，很快就向首屈一指的权威艾森豪威尔总统（见第35页）提出了这一想法。他声称，艺术家、信徒和科学家应该联合起来，为这个世界增添一种全新的、更为人道的色彩，一种不同的光芒。

第二天，在《战斗》日报中出现了对该活动热情洋溢的评论。即使是经过3年的单色艺术熏陶的普通大众，似乎也愿意以一种开放且沉思的心态接受克莱因的非物质概念。尽管带有精英主义色彩，艺术家捍卫这一想法时的傲慢自信却令人难以抗拒。就连皮埃尔·雷斯塔尼也对这种正面回应感到惊讶。然而几周后，他又声称，他的邀请函文字给他带来了古怪神秘的名声。文字是这样写的："伊丽丝·克莱尔邀请您，用全部的精神存在，来纪念一个全新体验时代积极而乐观的到来。这一感知合成物的示范将有助于伊夫·克莱因用图像来探求狂喜和即时传递的情感。"

"虚空"激发了多种不同的解释，可能正是因为其内容难以用语言描述。对克莱因来说，这是他人生和哲学的一个分水岭。带着普罗米修斯那般对自己使命价值的信念，他证明了自己所关心的并非美学问题，而是艺术家的精神立场的品质。这自然对观众一贯的感知提出了很高的要求，也要求他们具有某种程度的情感共鸣，这在艺术上也许是前所未有的。通过令人困惑的逻辑和彻底的连贯性，克莱因已经开始超越主观和客观价值之间的界限，为艺术家在艺术中体现自我开启了一种前所未有的潜力。虽然仅仅是口头上的声明，但通过这样一种仪式化到最终细节的、随着时间的推移将在其自身媒介上无情简化和完全浓缩的艺术，克莱因试图使绘画超越传统的二元论，成为人类生活中不可分割的一部分。他不考虑形式和美学问题，只关心如何寻找能推进进化发展的答案。"仅靠说或写来克服艺术上的问题是不够的，"他说，"你一定是这样做的。而我做到了。对我来说，绘画不再是当代视野的功能——它的功能来自唯一在我们身上却不属于我们的东西：我们的生活！"

艺术与生活的关系一直是绘画的中心主题之一，历来以艺术家与其作品之间的私人关系为特征。就克莱因而言，对作品的专注逐渐让位于对包罗万象的普世情感的沉浸。在对各种颜色进行了初步的探索之后，他把调色板的颜色缩减到只剩单一的蓝色。然后，他采取了似乎唯一合乎逻辑的步骤，接受了虚空的概念。按照他的思维方式，这不仅仅是真空或空旷，它代表着一种开放和自由的状态，一种无形的力场。此外，它弥漫着一种基本元素——气，或元气，即空间所包含的能量媒介。克莱因关于元气空间的概念与用更多的物质来对抗物质的概念截然相反，他将元气空间视为一种充满能量的媒介，其中包括人类

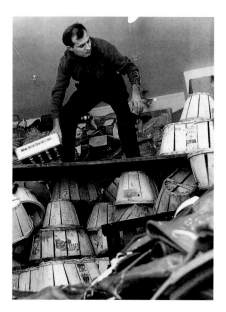

阿尔曼正在筹备他的展览"充裕"，1960年
作为对克莱因"虚空"的回应，阿尔曼将伊丽丝·克莱尔画廊从地板到天花板都堆满了物品，让人无法进入展室。

STRICTLY CONFIDENTIAL
ULTRA SECRET

T 13

"THE BLUE REVOLUTION"
Movement aiming at the transformation Paris, May 20th, 1958
of the French People's thinking and
acting in the sense of their duty to
their Nation and to all nation.

Address: GALERIES IRIS CLERT
 3, rue des Beaux-Arts,
 Paris - Vme.

 Mr. President EISENHOWER
 White House
 Washington, D.C. - U.S.A.

Dear President Eisenhower,

 At this time where France is being torn by painful events, my
party has delegated me to transmit the following propositions:

 To institute in France a Cabinet of French citizens (temporarily
appointed exclusively from members of our movement for 3 years), under
the political and moral control of an International House of Represent-
atives. This House will act uniquely as consulting body conceived in the
spirit of the U.N.O. and will be composed of a representative of each
nation recognized by the U.N.O.

 The French National Assembly will be thus replaced by our
particular U.N.O. The entire French government thus conceived will be
under the U.N.O. authority with its headquarters in New York.

 This solution seems to us most likely to resolve most of the
contradictions of our domestic policy.

 By this transformation of the governmental structure my party
and I believe to set an example to the entire world of the grandeur of
the great French Revolution of 1789, which infused the universal ideal
of "Liberty - Equality - Fraternity" necessitated in the past but still
at this time as vital as ever. To these three virtues, along with the
rights of man, must be added a fourth and final social imperative: "Duty!"

 We hope that, Mr. President, you will duly consider these
propositions.

 Awaiting your answer, which I hope will be prompt, I beg of you
to keep in strict confidence the contents of this letter. Further, I
implore you to communicate to me, before I contact officially the U.N.O.
our position and our intention to act, if we can count on your effective
help.

 I remain, Mr. President,

 Yours sincerely,

 Yves Klein

2079

"蓝色革命",写给艾森豪威尔总统的信,1958 年
私人收藏
由于对当时法国政局动荡感到不安,克莱因向美国
总统建议,可以通过一场和平革命来复兴 1789 年
被遗忘的理想,在革命中,国民议会将被一个在国
际控制下的受欢迎的临时政府取代。

摘自克莱因的日志,1958 年
仿佛是在告诫自己要警惕傲慢的危险,克莱因一遍
又一遍地写着"谦卑"(humility)这个词。

意识的能量,正如他的朋友阿尔曼在一年后所展示的那样。作为对"虚空"的回应,阿尔曼展出了"充裕",用堆积的物品将伊丽丝·克莱尔画廊从地板到天花板填满(见第 34 页)。

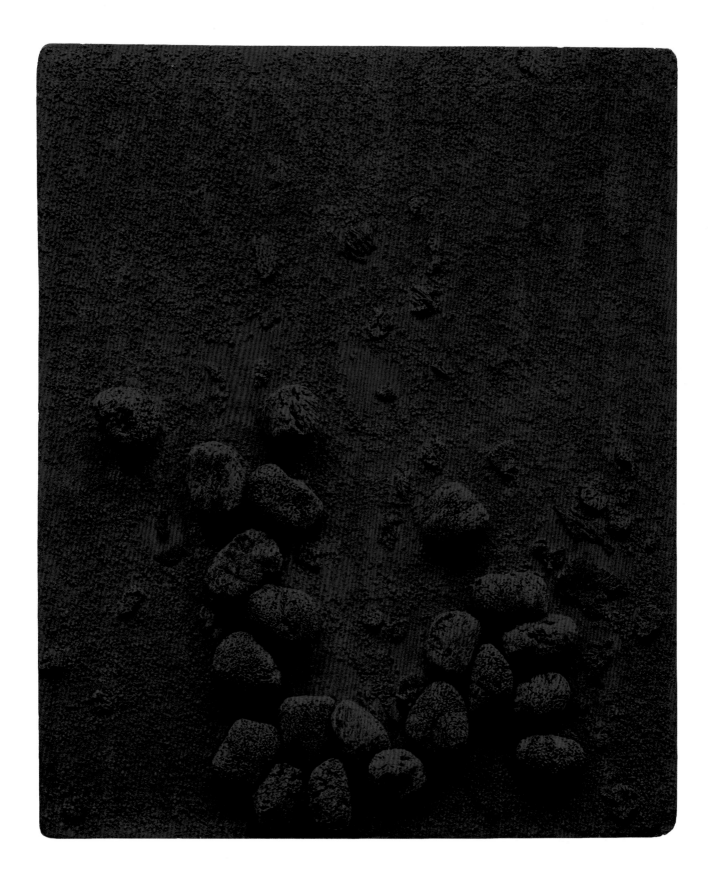

情感学校

在决定只使用滚筒涂颜料之前，克莱因曾使用过天然海绵。他自 1956 年起从朋友爱德华·亚当那里购买这些颜料。亚当还为他提供了特别研发的群青色颜料，并且现在依然是巴黎主要的艺术材料零售商之一。

一天，克莱因被一块浸满蓝色颜料的海绵之美所震撼，不由自主地把它压在了画布上。"在工作室作画时，我有时会使用海绵，"他在 1957 年与科莱特·阿朗迪合作展览时记录道，"它们自然很快就变蓝了！有一天，我注意到海绵里的蓝色是如此美丽，而这个工具立刻就变成了原材料。海绵吸收一切液体的超凡能力使我着迷。"大约在这个时候，克莱因创作了他的第一个小型海绵浮雕，作为德国盖尔森基兴剧院门厅的装饰设计。随后在 1958 年，他与保罗·瓦洛兹（Paolo Vallorz）和"虚空"展览之后的密友、瑞士雕塑家尚·丁格利（Jean Tinguely）合作时，发现了一种利用聚酯树脂保护海绵的方法，从而找到了创作大型壁画的技术先决条件。

海绵作为一种有机生长物，浸透了克莱因独特的蓝色，在他看来是对"浸注图像敏感"的完美诠释，因为海绵天生就注定要充当服务于他者的工具，将画面元素铺开。在巴黎和伦敦举行的"蓝色时代"展览中，有一座巨大的蓝色海绵雕塑，像是安置于基座上的一棵树或人头。克莱因解释说，这些海绵是为了让人联想到观者的肖像，见证了一种智力或精神层面相互渗透的状态。作为一种自然现象，海绵可以被看作一种符号，象征着生命节律的缓慢交替，如呼与吸，或是醒与梦之间的过渡，从而进入沉睡，预示着浸入到永恒的智慧之中。克莱因创作于 1960 年的巨型蓝色海绵浮雕作品《RE 16》，上面刻着"哆哆哆"（*Do, Do, Do*），这是法国的妈妈们用来哄孩子入睡的单调的催眠语。艺术家一直渴望回归一种生活，在这种生活中，智人不再认为自己是宇宙的中心，而是认识到他们只是宇宙设计中的一部分。

在克莱因年轻时就一心专注的玫瑰十字会学说中，海绵象征着广阔无边

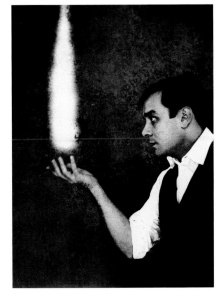

火之梦（IMMA 41）
The Dream of Fire (IMMA 41)
约 1961 年
伊夫·克莱因与哈利·舒克-亚诺斯·肯德合作的
行为艺术

第 36 页
无题蓝色海绵浮雕（RE 19）
Untitled Blue Sponge Relief (RE 19)
1958 年
板上干色料和合成树脂、天然海绵、鹅卵石，
199 cm × 165 cm
科隆，路德维希博物馆

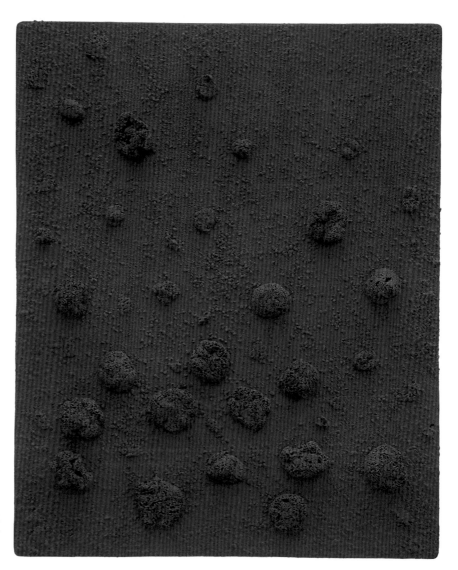

安魂曲（RE 20）
Requiem (RE 20)
1960 年
板上干色料和合成树脂、天然海绵、鹅卵石、
198.6 cm × 164.8 cm
休斯敦，梅尼尔收藏馆
天然海绵的感觉和纹理，特别是其吸收和容纳液体
的能力，促使克莱因用它们作为创作工具以及画作
表面的组成部分。

的多样化精神领域。这个比喻在科学语境中也十分恰当，因为海绵诠释了一个
过程，在这个过程中，曾经的生命有机体的脆弱遗骸能够吸收并容纳大量的
水——一种持续流动的元素。

克莱因的浮雕由安置在粗糙面板上的大小各异的饱和海绵构成，其产生的
效果令人联想到海底或某个未知星球的地形。单色群青色的画面散发出一种深
邃的宁静，似乎使周围的空间充满了震动。持久注视这种颜色甚至能引起一种
清醒的恍惚。过去的许多艺术家和科学家——甚至现代的宇航员——都将类似
的深度心理平衡状态描述为灵感的来源。理查德·瓦格纳和伊夫·克莱因一样，
是玫瑰十字骑士团的成员，他这样描述自己的经历："在这种恍惚的状态下，我
脑海中获得了十分清晰的印象，这是一切创作努力的必需条件。我感到自己和
这一无所不知的振动能量成为一体，在某种程度上只有我个人可以利用它。"

1957—1959 年间，克莱因的活动范围有所扩大，当时他被邀请参与盖尔

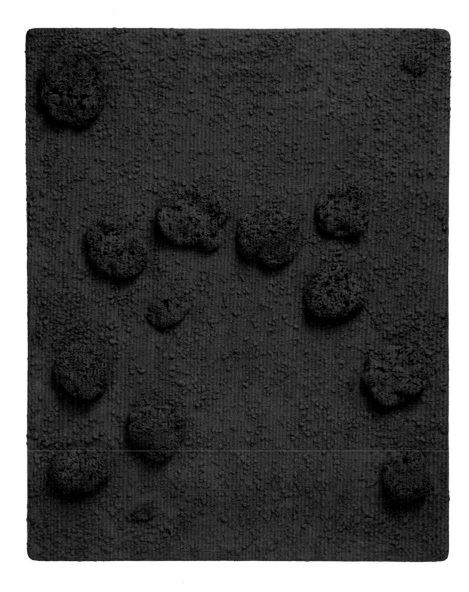

f 小调（RE 24）
Fa Mineur (RE 24)
1960 年
板上干色料和合成树脂、天然海绵、鹅卵石，
146 cm × 115 cm
新罕布什尔州，达特茅斯学院博物馆和美术馆收藏

森基兴的一座新戏剧与歌剧院建筑的项目合作。音乐、戏剧和"总体艺术"的概念结合在一起，启发艺术家创作了第一批海绵浮雕，这在当时规模相当宏大。我们会忍不住把这种有机材料与克莱因的求知欲进行比较，他能从最为多样化的领域吸取印象和冲动力，并将其转化为高度个性化和独创性的视觉形式。他可以毫不迟疑地从哲学和艺术的伟大人物那里明确方向——他的字典里没有"过时"这个词。回忆起语言和音乐在其成长过程中的重要作用，克莱因开始发现他对德国怀有普遍的亲切感，尤其是瓦格纳。然而，在为这个雄心勃勃的室内设计项目寻找有所帮助的先例时，他并没有像人们预期的那样借鉴该国伟大的现代建筑传统。相反，他回忆起在亚西西的圣方济各大教堂看到壁画时所感受的深刻冲击，那是他第一次感受到乔托作品中的鲜蓝色。正是这种颜色使克莱因相信蓝色的特性无穷无尽、不可估量。

在创作盖尔森基兴的壁画时，克莱因去了几次意大利，再次观摩了乔托的

作品。他于 1958 年这样写道："世界上那扇小小的窄门（如果有这样一扇的话）打开了，就像一切世界，其细节包含着伟大的标志。伟大寓于缩影之中。在盖尔森基兴，这看起来很不可思议，我试着在我那 20 米宽、7 米高的画作中创造缩影。这就是为什么这些有色浮雕看起来像是让蓝色处在运动当中，起到搅动和刺激的作用。"随后他告诉剧院建设委员会："我认为就这一点而言，将绘画称作炼金术是合理的，绘画材料在每一个瞬间的张力中发展。它会产生一种沉浸在一个大于无限的空间中的感觉。蓝色由无形变为有形。"

该建筑的建筑师维尔纳·鲁瑙（Werner Ruhnau）为这个项目组织了一个国际艺术家团队，这在德国属于先例，市政当局最初并不愿意接受。这个团队包括两位德国艺术家保罗·迪克斯（Paul Dierkes）和诺伯特·克里克、英国的罗伯特·亚当斯（Robert Adams）、瑞士的尚·丁格利和法国的伊夫·克莱因。尽管一开始困难重重，但在为期两年的项目中，克莱因得到了来自尼斯的罗特劳特·约克的帮助，他所经历的并肩携手和相互影响为他的艺术打开了新的视野。其中包括对于他艺术合作的概念的证实，这一部分受到中世纪建筑行会传统的启发；以及与鲁瑙共同开发的计划——他们称之为"空中建筑"和"情感学校"。

该剧院于 1959 年 12 月落成，标志着单色艺术的一次正式胜利。两层的门厅空间以克莱因的蓝色为主导，通过侧墙上的两个巨大的蓝色浮雕（各为 20 米宽，7 米高）、后墙上的两幅连接的多层海绵浮雕（各为 10 米宽，5 米高），以及衣帽间的两幅蓝色浮雕壁画（长 9 米）表现出来。克莱因对结果欣喜若狂，称自己已成功为剧院的观众营造了一种奇妙的氛围。

继该项目之后，1959 年，克莱因又与伊丽丝·克莱尔举办了另一场展览，展示了一系列嵌入海绵林中的浅浮雕。此后，克莱因创作的各种海绵雕塑（见

盖尔森基兴剧院的墙壁设计，1958 年
纸上墨水和颜料，32 cm × 119 cm
私人收藏
克莱因是建筑师维尔纳·鲁瑙招募的国际艺术家团队中的一员，以协助他完成这一建筑项目。

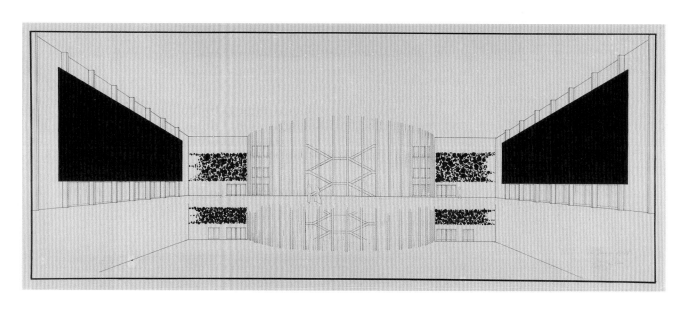

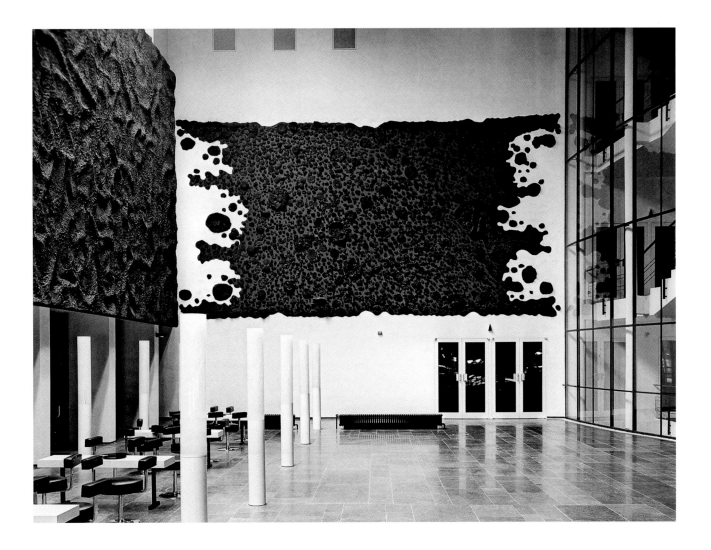

第 44、45 页）和海绵浮雕（见第 36—39 页），以及它们的红色和金色的版本（见第 46、47 页）在其全部作品中的地位堪比单色画。

与此同时，克莱因将一种空中磁石雕塑的观念——一个自由漂浮在基座上的海绵雕塑——视作对空气的艺术征服计划的一部分。他认为，与航空和太空旅行类似，大气中的势能可以用于艺术目的。这一时期的许多国际艺术家，包括由伊丽丝·克莱尔代表的赫苏斯·拉斐尔·索托（Jesús Rafael Soto）和雅各布·阿加姆（Yaacov Agam），卢西奥·丰塔纳以及后来德国的"零"团体和世界各地的动能艺术家，都提出了类似的时空观念。

为了实现"空中建筑"和"由气候控制的地球"的想法，克莱因找到了鲁瑙作为理想的合作伙伴，鲁瑙能接受他梦寐以求的关于人类与宇宙结合的愿景。在这个方向上采取的第一步是各种各样由空气、水和火组成的建筑设计。克莱因在如今已十分著名的"索邦大学讲座"（参见第 48 页）中解释了这一联合项目："在对一门旨在非物质化的艺术进行研究的过程中，维尔纳·鲁瑙和我相遇了，那时我们发现了空中建筑。密斯·凡德罗（Mies van der Rohe）所无法克

盖尔森基兴剧院有海绵浮雕的门厅，1959 年
5 m × 10 m
盖尔森基兴，音乐剧场
在单色艺术的胜利中，克莱因在宽敞的两层门厅里安置了 6 座大型蓝色浮雕。

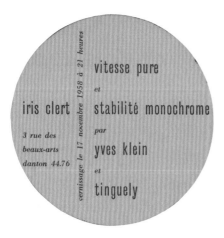

伊夫·克莱因和尚·丁格利的展览"纯粹的速度，稳定的单色"（Vitesse pure et stabilité monochrome）邀请函，伊丽丝·克莱尔画廊，1958年

伊夫·克莱因和尚·丁格利
空间挖掘机（S 19）
Excavatrice de l'espace (S 19)
1958年
在电动机上安装的蓝色圆盘，20 cm × 35.5 cm
私人收藏

服的最后的障碍干扰着（鲁瑙），给他带来麻烦。屋顶像一把伞那样将我们与天空和天空的蓝色分开；我被（墙）面，即画布上清晰的蓝色所困扰，它使人们无法持续凝视着地平线。《圣经》里伊甸园中的人类很可能经历过这种梦一般的静态恍惚。未来融入整体空间、参与宇宙的生命的人类很可能会发现自己处于一种动态之中，这如同一场白日梦，对有形和可见的自然带有敏锐而清晰的感知。他们将在地球上获得完全健康的身体。他们从其内在的心理生活的错误观念中解放出来，将带着无形、麻木的本质生活于绝对和谐的状态中；换句话说，带着生命本身生活，它通过角色的逆转而变得具体，也就是通过表现心理本质的抽象的方法。"

　　和与鲁瑙的关系类似，克莱因以前也曾与另一位艺术家——尚·丁格利有过心有灵犀的感觉。1958年4月，他在"虚空"展（见第43页）期间遇到了丁格利。丁格利从1953年起就开始制作机电动力浮雕，他对"虚空"的印象如此深刻，以至于日复一日地回到这个"空白"的房间消磨时光。两位艺术家之间的友谊很快发展成密切的艺术合作。尽管他们为1958年5月的新现实主义沙龙展创作的第一个动能物体无法运转，但仅仅几个月后，他们就能够举办联合展览展出最新的作品。

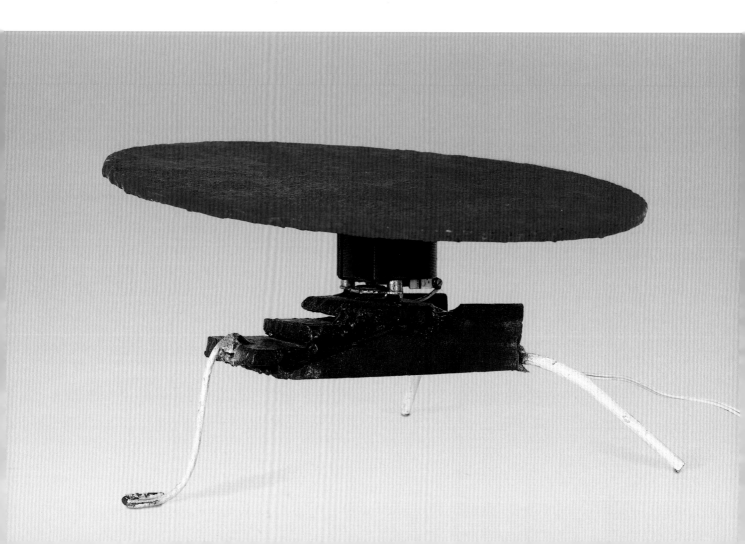

创作单色画的伊夫·克莱因是一名骄傲的进攻者，
他无缘无故地行动，
以巨大的力量和柔韧性
推翻了既定秩序
杰出的建筑师
真正的大师，有着美好而疯狂的想法
最好的同志
我所遇到的最棒的挑战者
一位伟大的诗人；
非常富有，全神贯注，
绝对适合做朋友，
在空气中跳动，真正地活着
一位伟大的发明家，
逻辑与荒谬并存
实际且人性化，
友善的反法西斯者，
但在其他方面绝无所"反"
一位优秀的画家
一位伟大的雕塑家
伊夫万岁！

 ——尚·丁格利，1967 年 10 月 12 日

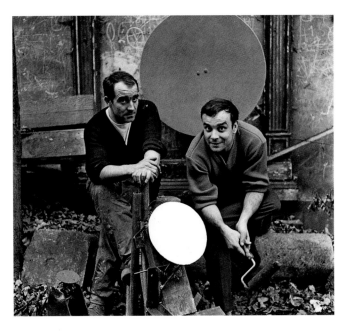

尚·丁格利和伊夫·克莱因，罗森巷
巴黎，1958 年 11 月
摄影：玛莎·罗彻
巴黎，乔治·蓬皮杜艺术中心，康定斯基图书馆

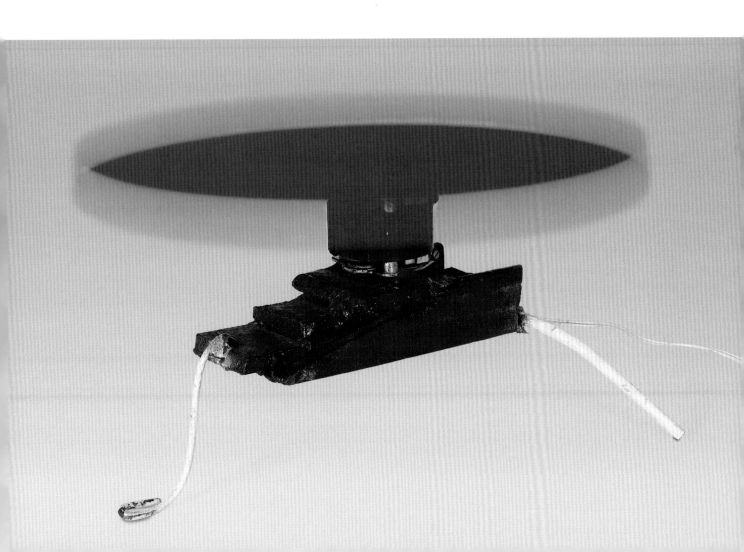

蓝色海绵雕塑（SE 168、SE 90、SE 71、SE 244、SE 205、SE 160、SE 100）

Blue Sponge Sculptures (SE 168, SE 90, SE 71, SE 244, SE 205, SE 160, SE 100)

巴黎，国立现代艺术博物馆，"伊夫·克莱因"展览中的装置作品，1983 年

第 45 页
无题粉色海绵雕塑（SE 207）

Untitled Pink Sponge Sculpture (SE 207)

1959 年
干色料和合成树脂、天然海绵、金属茎、石头底座，高 45 cm
私人收藏

第 46 页
镀金的球体（RE 33）

Les boules dorées (RE 33)

约 1960 年
板上天然海绵和鹅卵石，覆盖金箔，
74 cm × 58 cm
私人收藏

"纯粹的速度，稳定的单色"展览于 1958 年 11 月在伊丽丝·克莱尔画廊举行。作为受邀者，克莱因为丁格利的电动机底座制作了许多蓝色圆盘，以每分钟 2500 转到 4500 转的速度旋转，在空气中产生了一种虚拟的蓝色振动。展出物品的效果取决于颜料支架和机械设备的相互强化，如有着红色圆盘的《单色打孔器》（*Monochrome Perforator*），或是《空间挖掘机》（第 42、43 页），位于旋转圆盘下方的过热电动机溅出的蓝色火花更是加强了戏剧化的效果。

在接下来的合作项目中，丁格利负责依照"速度的停滞"来构思空间，而克莱因则专注于通过机械产生的振动来溶解色彩。他们的许多想法只存在于绘图板上，比如《盘旋管雕塑》（*Hovering Tube Sculpture*），一根充满氦气或氢气的管子在磁场中悬浮于离地面一段距离的地方，加热后会向周围空间释放蓝色气体。此外，还有一个《气动火箭》（*Pneumatic Rocket*）模型，这是一种由空气驱动的炮弹，计划从地球发射出去，永不返回。这两个项目都是为了适应"巨大的情感空间、纯粹的氛围，以及对一个没有任何物质特征的空间的体验"。

1959 年 1 月，在杜塞尔多夫的阿尔弗雷德·施梅拉画廊的丁格利展览开幕式上，克莱因发表了重要讲话。他提出了艺术进化的假设，并在天才艺术家和任何具有生活艺术天赋的大众（指的是任何拥有"头脑和心灵"之人，正如克莱因当时经常说的那样）之间勾勒出一个不成文的约定。然而，尽管他渴望志

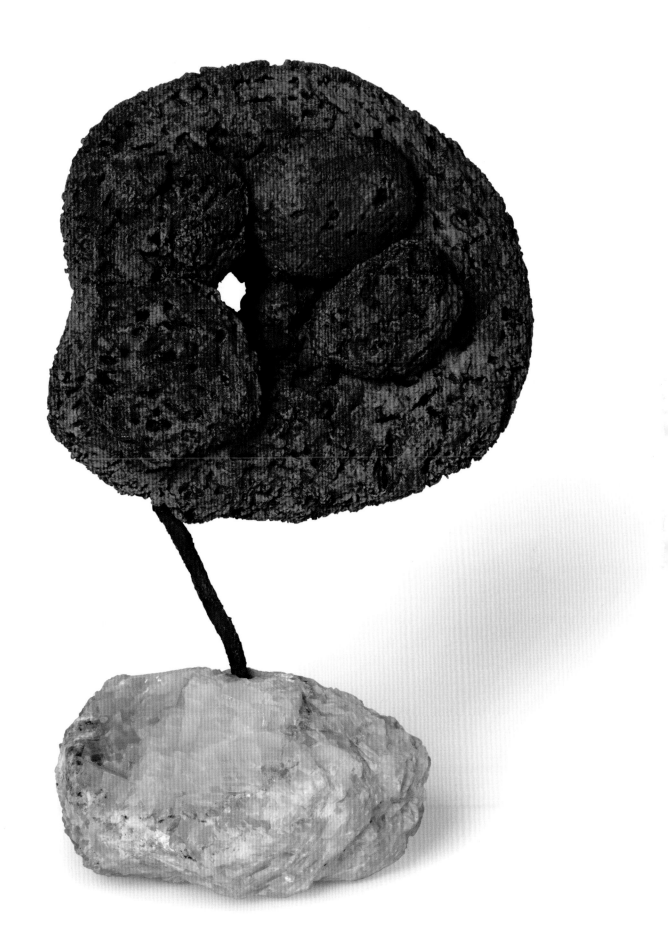

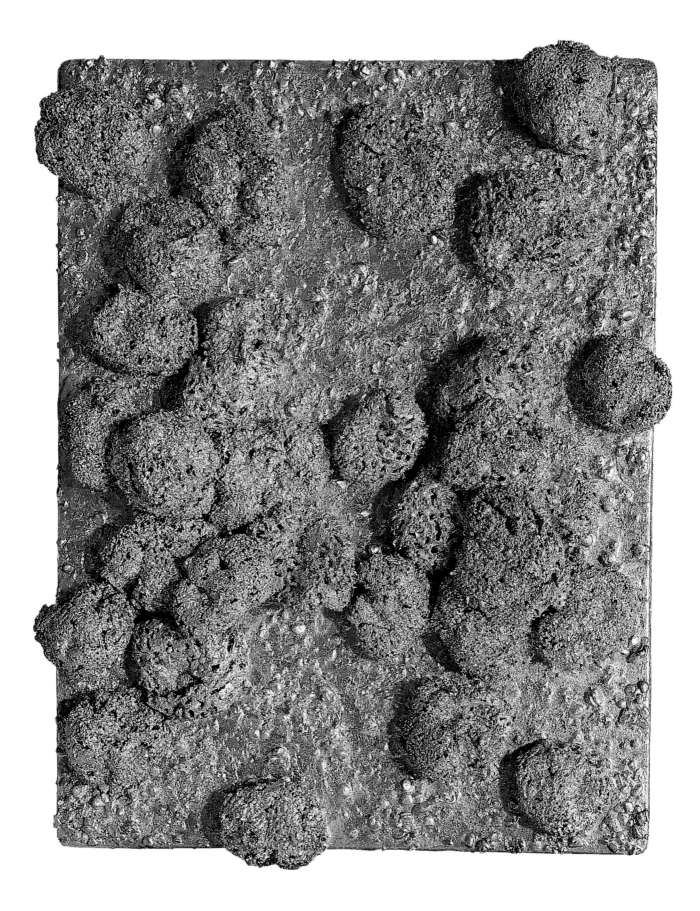

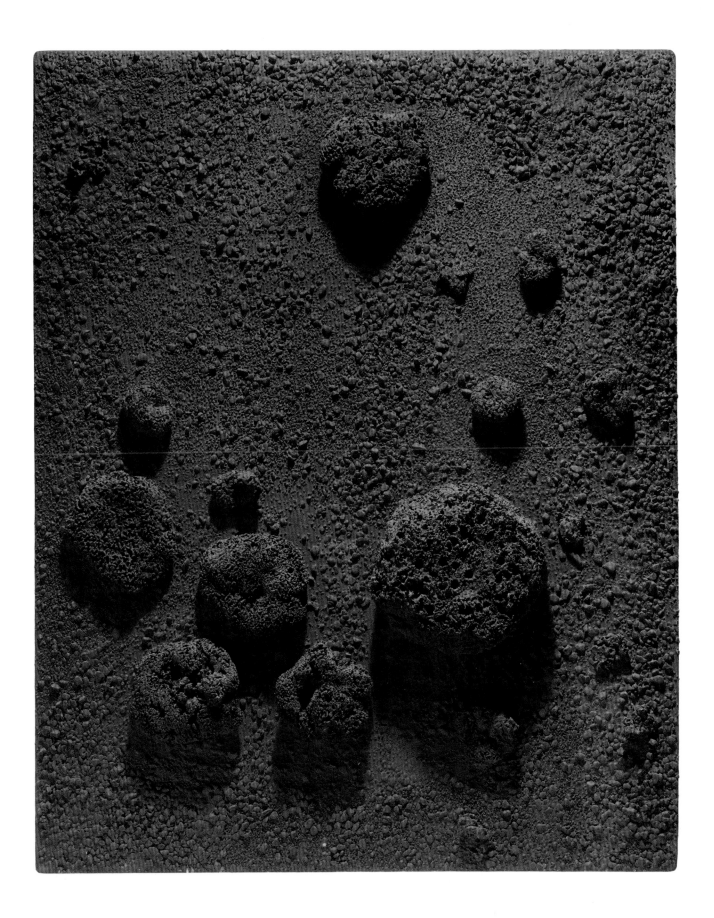

巴黎，1959 年 6 月 3 日。克莱因在索邦大学发表题为"艺术向非物质性的进化"的演讲。所有的艺术均始于书法，但前提是要克服它……
摄影：罗杰·杜瓦尔

第 47 页
无题粉色海绵浮雕（RE 26）
Untitled Pink Sponge Relief (RE 26)
1960 年
板上干色料和合成树脂、天然海绵、鹅卵石，
125 cm × 100 cm
私人收藏

第 49 页
方尖碑（S 33 蓝色、S 33 粉色、S 33 金色）
Obelisks (S 33 Blue, S 34 Pink, S 35 Gold)
1960 年
干色料和合成树脂 / 金箔，置于石基座上的石膏，
高 195 cm
私人收藏

趣相投的伙伴，但还是继续坚持开辟属于自己的思想领地。早在与阿尔曼和帕斯卡尔合作以前，他就以这种方式创作多年；后来，在把水与光的元素让与诺伯特·克里克的同时，克莱因保留了气与火的销售权。在盖尔森基兴项目之后，以及随后与"零"艺术团体和新现实主义团体的谈判之中，克莱因也是以类似的方式运作的。

1959 年 3 月，这个合作假设在一个名为"情感学校"的项目中仍然存在，该项目由维尔纳·鲁瑙和几位密友共同展开。这种全球团结的乌托邦与空中建筑的理念直接相关，其目的是改变地球某些地区的气候，从而使摆脱一切重压的人类可以重返天堂般的国度（见第 61 页）。克莱因梦想着一个没有分裂的世界，它类似一个郁郁葱葱的地中海花园，通过驯服火、水和气等元素，将它们与土元素融合，创造出稳定、温暖的气候。他认为，必要的机械可以转移到地球内部。然而，那些将要过上这种新生活的人们却是个截然不同的难题。他们需要接受初步训练，这个训练结合了两种中世纪的优良传统——分别来自骑士精神和游走的工匠——以确保富有想象力和智慧的政治的领导力量。学校课程包括详细的大纲、教员名单和初步的成本计算，始于如下：

"情感训练与非物质化学校

"这个中心对环境的影响旨在唤醒个人的责任心，以达到更高的精神与非物质性，而不是（生产）数量和人类活动的目标。

"在头脑和心灵的激励下寻找生命；借助想象力，潜移默化地灌输和改造人类及其环境。（学校的）目的在于使神域的存在变得毫无疑问，它的目标即是自由。生活在学生身体当中的教师，将会对这一情感中心产生直接和间接的影响。这一生长环境是一座用非物质建筑建造的学校，弥漫着光，充满了感性。"

这样的想法，至少对某些人来说，几乎相当于对质量悬浮的信念，受到了 20 世纪 50 年代末全球变革前景的推动，当时许多人见证了太空技术的早期成功。在 1961 年首次载人太空飞行之后，前苏联宇航员尤里·加加林说，从太空看地球像一个深蓝色的球，克莱因对此印象深刻，觉得他的设想得到了证实（参见第 83 页）。

可以说，克莱因艺术背后的思想越是外化，他自己意识的现实就越是内化，其表现形式也就越丰富。最后，他们主要采用了克莱因所说的"气动仪式"的形式。你会想到来自外太空的某位无意的访客，天真地漫步在一个陌生甚至是敌对的世界里，却被一种优质、美丽且迷人的陌生感的极致所引导。

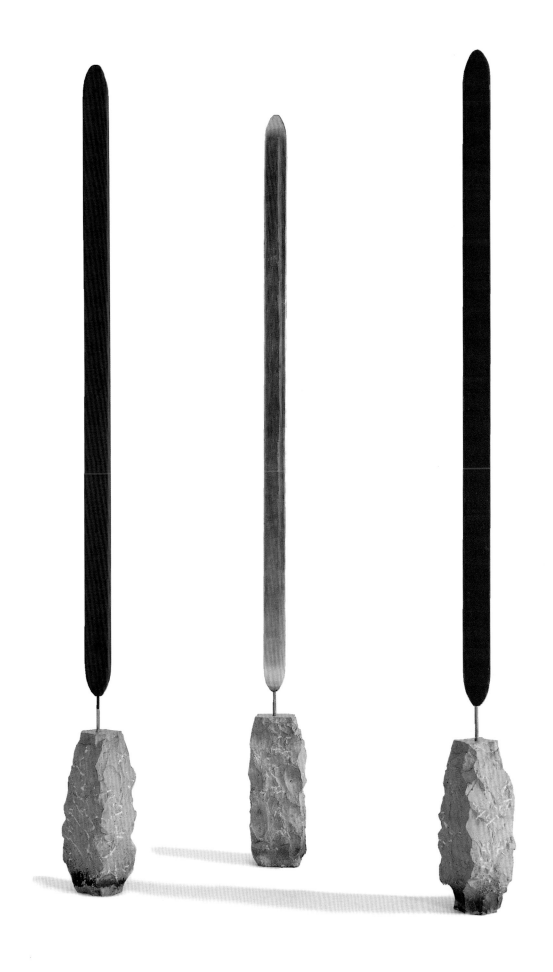

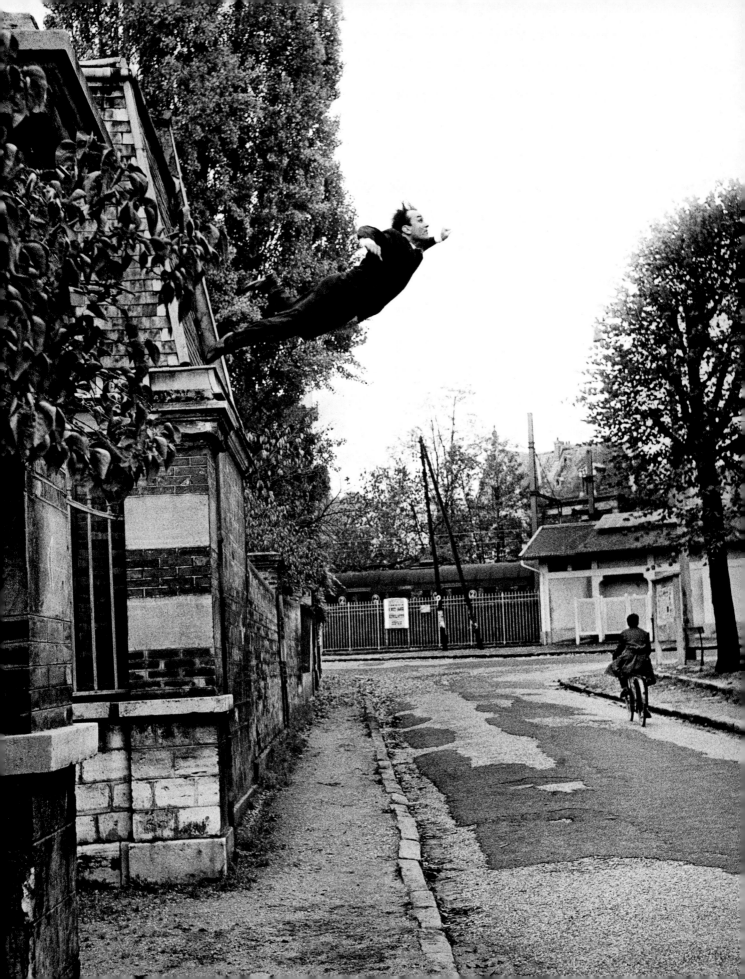

跃入虚空

克莱因凭借着《跃入虚空》(副标题为《太空人！太空画家投身于虚空！》，见第 50 页），为他的艺术宇宙精心策划了一幅画像。这幅拼贴图像使用了 1960 年哈利·舒克拍摄于于巴黎郊区丰特奈玫瑰镇（Fontenay-aux-Roses）的让蒂尔-贝尔纳街的一张照片为依据，迅速成为 20 世纪中期艺术的视觉象征。

早在 3 年前的 1957 年，"斯普尼克一号"就已发射进入轨道，这是第一颗绕地球运行的人造卫星。太空飞行惊人地克服了万有引力定律，对许多人来说，这预示着人类将从无法改变的庸碌命运中解脱出来。在这样的背景下，克莱因这幅创作于载人登月前一年的图像，呈现出了一种能令人产生高度共鸣的视觉意义。画面中，一个人铤而走险地跳入空中，显然是想要自杀。《太空人》的合成照片唤起了人们关于飞翔梦的古老回忆，同时也带着对未来潜力的乐观信念，反映了当代艺术的时代精神。

在雅克·波利耶里（Jacques Poliéri）的邀请下，该作品参加了凡尔赛门展览宫举办的第三届巴黎先锋派艺术节公开展出。克莱因意识到这是一个宣传的机会，制作了一份专门报道"虚空剧场"的报纸，在这份报纸上，他巧妙地将自己那与众不同的自画像隐现在一家大型巴黎日报的头版上（见第 51 页）。这份报纸忠实的地复制了《法兰西晚报》(France-Soir) 的周日版《星期日报》(Journal du Dimanche)，日期为 1960 年 11 月 27 日星期日。克莱因在其中模仿一名记者的风格，描绘了他之前未公开的戏剧场景作为拟议世界戏剧日的仪式。《战斗》日报的出版社印了几千份，并在朋友们的帮助下分发到巴黎的报摊上。显然，它销量可观。

即使是从当今高速电子通信的全球网络的视角来看，克莱因对媒体的巧妙利用也依然卓越非凡。发表于 50 多年前的个人像《跃入虚空》为纯粹想象力的艺术开辟了新的领域。克莱因关于飞行梦想陈述的真实性让我们明白，为何他不仅成了 60 年代欧洲艺术卓越的先驱，还成为 70 年代和 80 年代国际上的秘

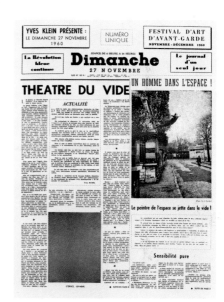

1960 年 11 月 27 日星期日，单日报（IMMA 36）
Dimanche 27 novembre 1960, Le Journal d'un seul jour (IMMA 36)
1960 年
新闻纸，两张双面纸，55.5 cm × 38 cm
私人收藏

第 50 页
跃入虚空（IMMA 21）
Le Saut dans le vide (IMMA 21)
丰特奈玫瑰镇，让蒂尔-贝尔纳街 5 号，1960 年 10 月
伊夫·克莱因的艺术行为，与哈利·舒克和亚诺斯·肯德合作
继他的报纸《1960 年 11 月 27 日星期日》出版之后，这幅作品被命名为《太空人！太空画家投身于虚空！》。飞行梦是人类历史上最古老的幻想之一。通过《跃入虚空》，克莱因把它变成了个人现实，其艺术宇宙的自画像也同时产生了。

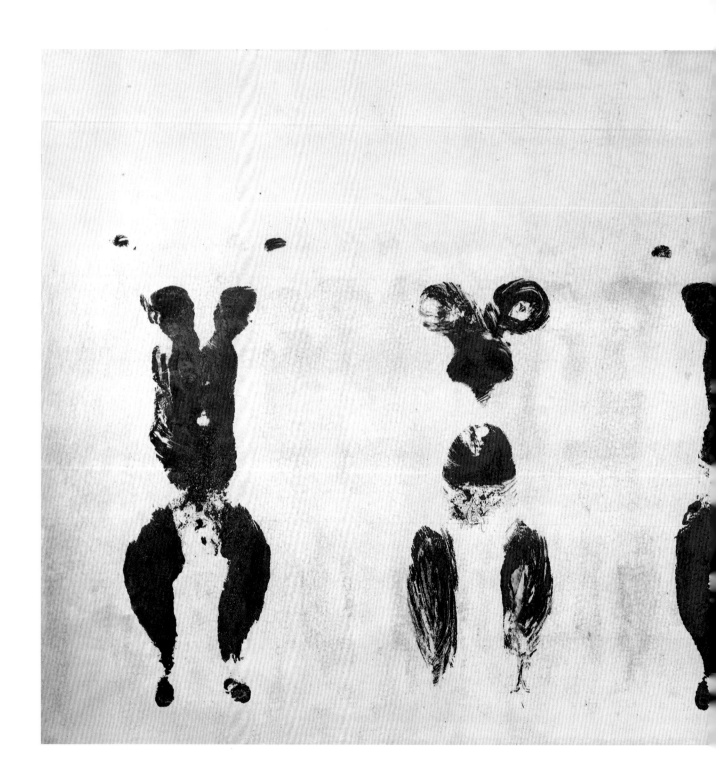

无题人体测量（ANT 100）
Untitled Anthropométrie (ANT 100)
1960 年
裱于画布的纸上干色料和合成树脂，
145 cm × 298 cm
私人收藏
皮埃尔·雷斯塔尼激动地宣布："这是蓝色时代人
体测量！"这就是作品名称的由来。1958 年，伊
夫·克莱因写道："我很快意识到，吸引我的是身
体的哪个部位——躯干和部分大腿。"

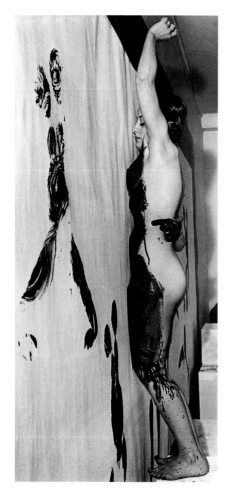

模特在表演《蓝色时代人体测量》
Model during the performance of *Anthropométries de l'Époque Bleue*
1960 年
摄影：哈利·舒克-亚诺斯·肯德
洛杉矶，盖蒂研究所

我对人体的形态、线条及其生死边缘的色彩不感兴趣；我只关心它的情感范围。重要的是肉体……！的确，整个身体都是由血肉组成，但它最基本的部分是躯干和大腿。这是真正宇宙的所在之处，是潜伏已久的上帝造物。

——伊夫·克莱因

密明星。约瑟夫·科苏斯（Joseph Kosuth）称赞他是观念艺术的创始人；激浪派运动、偶发艺术、行为艺术和身体艺术以各自不同的方式，在结构上与他的作品密切相关。这些流派的共同之处在于，它们都激励人们去发现一种超越国界的创意模式，去定义其美学标准，并传播其成果。在这个过程中，克莱因扮演了使者的传统角色，预示着一种新文化的到来——肉眼无法看见，但却普遍存在。

"情感是什么？它存在于我们的生命之外，却始终属于我们。生命并不属于我们，但可以用我们确实拥有的情感购买。情感是世界、宇宙、自然设计的货币，它允许我们像购置原材料一样购买生命。想象力是情感的媒介。通过想象力的承载，我们抵达了生命，本质上的生命，也就是绝对的艺术。"伊夫·克莱因对 20 世纪艺术原则的分析发表于 1959 年，当时几乎没有人愿意相信它。

1959 年以前，克莱因主要靠教柔道来养活自己，据说帮助他练习跃入虚空的柔道朋友们那天就在街上接住他。"人体测量"这一全新系列作品的灵感肯定也与柔道有关，特别是与摔倒时留在垫子上的压痕有关。克莱因对这一新媒介的首次实验可以追溯到 1958 年 6 月 27 日。在好友兼柔道大师罗伯特·戈代（Robert Godet）的公寓里，他给一位裸体模特涂上蓝色颜料，并帮她滚过一张置于地板的纸。然而，结果显然让克莱因不甚满意。颜料的痕迹过于依赖偶然，就像乔治·马蒂厄（Georges Mathieu）的行动绘画——这是巴黎当时的潮流。克莱因认为这种风格太过出于自发性，排除了有意识设计的因素。尽管如此，用"活笔刷"来作画的想法仍然萦绕在他的心头。

首次公演于 1960 年 2 月 23 日晚在克莱因位于康帕涅-普瑞米埃街 14 号的公寓里举行。出席的有皮埃尔·雷斯塔尼、罗特劳特·约克和艺术史学家乌多·库尔特曼（Udo Kultermann）。在克莱因的指示下，模特杰奎琳脱光了衣服，罗特劳克在她的胸部、腹部、大腿和膝盖上涂上一种蓝色色料乳剂。然后，在艺术家的监督下，模特把自己压在贴在墙上的一张纸上（见第 52—53 页）。雷斯塔尼惊呼道："哎呀，这是蓝色时代人体测量！"由此给这一全新影像起好了名字。女性身体的形式被简化为躯干和大腿的基本部分，由此产生了一个人体测量符号——也就是与人体比例标准有关的符号。克莱因认为这是能想象到的生命能量最为集中的表现。他说，这些印象代表了"让我们得以存在的健康"。它们是通过一个活生生的人留下的痕迹来捕捉生命的一种方式，而这个人在作品中同时超越了个人的存在。随着克莱因的项目变得日益雄心勃勃——雷斯塔尼称其为"视觉的天体演变的风化"——深层的联络和充足的资金变得十分必要，这最终导致了他与伊丽丝·克莱尔分道扬镳。从那时起，克莱因便依靠艺术经济人萨米·塔里卡（Samy Tarica）、让·拉凯德（Jean Larcade）和乔治·马西（Georges Marci）的力量以获得国际帮助和支持。

1960 年 3 月 9 日，《蓝色时代人体测量》在当代国际艺术画廊首次展出（见

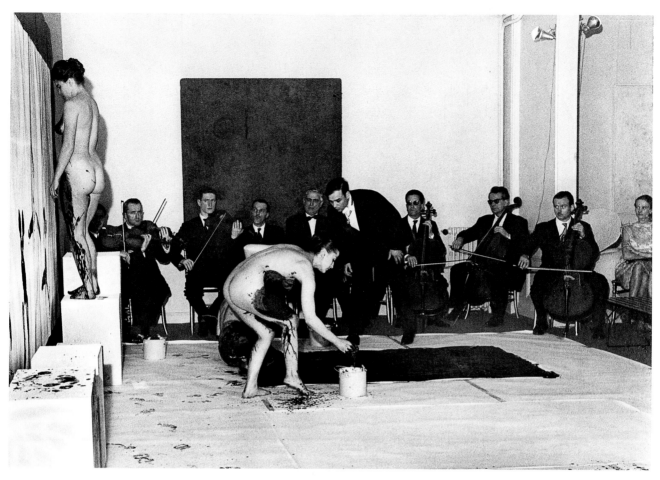

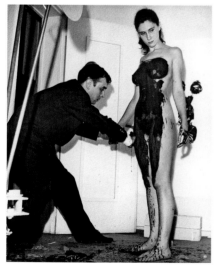

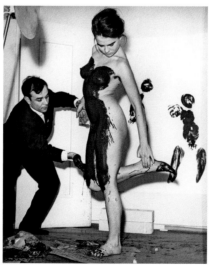

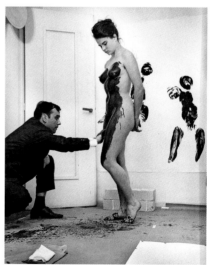

顶图
伊夫·克莱因《蓝色时代人体测量》的演出，
1960 年
摄影：哈利·舒克-亚诺斯·肯德
洛杉矶，盖蒂研究所

演出在巴黎当代国际艺术画廊举行。当乐队演奏他
的《单音-静默交响曲》时，克莱因给三位裸体女
性模特涂上颜料，然后指示她们将自己压在墙上的
画布上。

底图
伊夫·克莱因在康帕涅-普瑞米埃街 14 号的工作室
里进行一场《人体测量》表演，巴黎，1960 年
摄影：哈利·舒克-亚诺斯·肯德
洛杉矶，盖蒂研究所

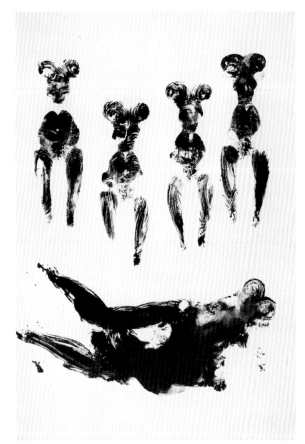
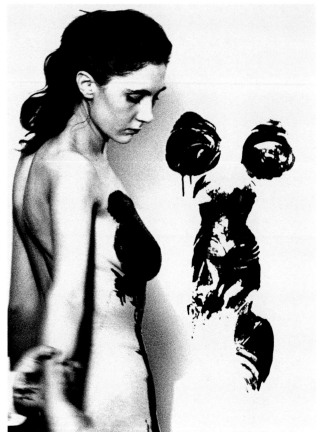
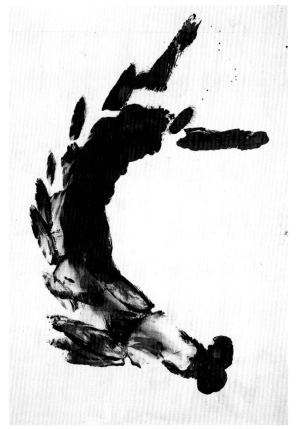
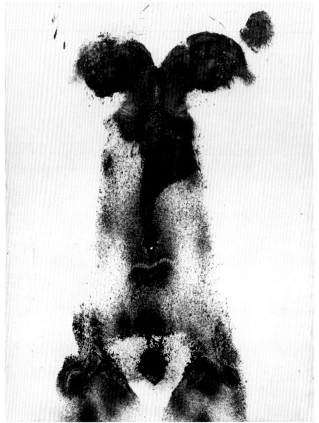

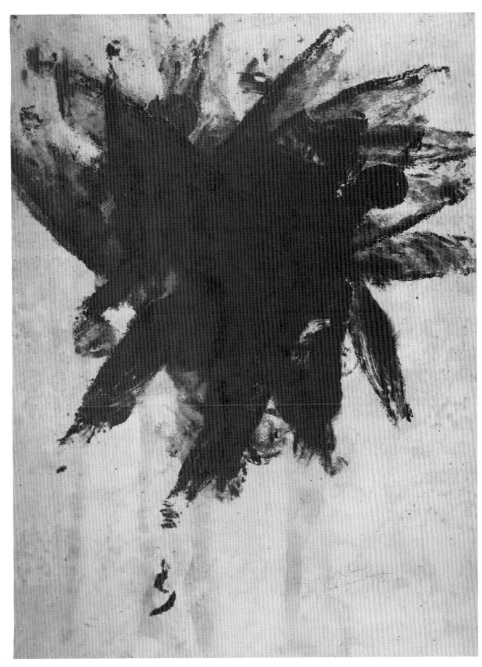

第 56 页左上
无题人体测量（ANT 74）
Untitled Athropométrie (ANT 74)
约 1960 年
裱于画布的纸上干色料和合成树脂，228 cm × 152 cm
私人收藏

右上
在克莱因康帕涅-普瑞米埃街 14 号的工作室用"活笔刷"作画，巴黎，1960 年
摄影：哈利·舒克-亚诺斯·肯德
洛杉矶，盖蒂研究所

第 56 页左下
无题人体测量（ANT 64）
Untitled Athropométrie (ANT 64)
约 1960 年
纸上干色料和合成树脂，207 cm × 140 cm
私人收藏

右下
无题人体测量（ANT 13）
Untitled Athropométrie (ANT 13)
1960 年
纸上干色料和合成树脂，65.5 cm × 50 cm
慕尼黑，伦茨·勋伯格收藏馆

星星（ANT 73）
L'étoile (ANT 73)
1960 年
纸上干色料和合成树脂，136 cm × 100 cm
私人收藏
整个系列的特点是，其颜料痕迹的产生无法借助艺术家之手，而是根据他精确的口头指示。图像的形态取决于相关模特的身体、个性和情绪。

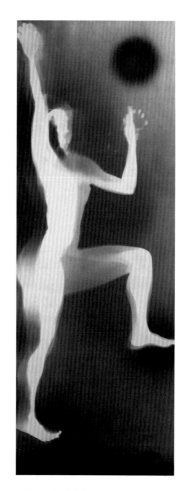

罗伯特·劳森伯格
女性形象
Female Figure
1949/1950 年
蓝图上的单一模型，裱于手工纸上，
240 cm × 91 cm
亚琛，路德维希收藏馆新画廊
在 1949/1950 年，劳森伯格使用蓝图纸制作了一系列大尺寸的人体印刷品，在这些印刷品中，人物形象根据环绕其轮廓的光线过滤和模特的运动而发生改变。由媒介造成的模糊半透明化加强了去物质形态的剪影效果，似乎达到了失重的程度。

第 59 页
无题人体测量（ANT 54）
Untitled Athropométrie (ANT 54)
1960 年
纸上干色料和合成树脂，149 cm × 103.5 cm
私人收藏
在 1960 年，即使是那些指责克莱因回归传统具象艺术的评论家，也不能完全不受"活笔刷"所创造图像之力量的影响。同为艺术家的赫苏斯·拉斐尔·索托用明确的语言说："还不曾有其他艺术家成功地展示过如此强有力的具象。"

第 54、55 页），引起了一番轰动。这家画廊的主人莫里斯·达尔基安伯爵以在巴黎和布鲁塞尔举办的大型当代艺术展而闻名，曾为乔治·马蒂厄、阿纳尔多兄弟和吉奥·波莫多罗（Giò Pomodoro）等国际知名艺术家在巴黎举办展览。圣奥诺雷路上的画廊的庄严氛围为这个严肃且有些冒险的提案提供了完美的场景，该提案将裸体模特和一支 20 人的古典管弦乐队结合在同一事件中。在与克莱因激烈地深夜辩论后，这位古怪的鉴赏家最终同意将人体测量作为一场戏剧表演来呈现，但条件是此次晚会不得公开，礼服需符合规定，并且邀请函必须事先得到达尔基安创立的现代艺术圈的批准。

当被邀请的客人们就座后，身着黑色晚礼服、系着白色领带的克莱因给出了信号，交响乐团开始演奏《单音–静默交响曲》（这次包括一个长达 20 分钟的连续音符，随后是 20 分钟的沉默）。当声音在房间里弥漫时，三个裸体女人走进来，各提一桶蓝色颜料。克莱因进而把颜料涂到她们的身体上，带着与观众的紧张相应的极度的全神贯注，仿佛通过心灵遥感一般指导着蓝色压痕的创作。表演展示了艺术创作过程中感情得以升华的方式，营造出一种近乎魔幻的悬疑气氛。然而，漫长的 40 分钟刚一结束，一场以乔治·马蒂厄和伊夫·克莱因为中心的关于神话和仪式在艺术中的功能的激烈讨论就开始了。

在这一事件之后，克莱因在纸上创作了超过 150 幅《人体测量》（缩写为 ANT），并在生丝上创作了约 30 幅被称为《人体测量裹尸布》（*ANT SU*）或《裹尸布》的作品。这些作品在尺寸、技术和形式上差别巨大：其中最小的长 27.5 厘米，宽 21.5 厘米；最大的一幅则是 1962 年的《卷轴诗》（*Scroll Poem*），长 148 厘米，宽 78 厘米。图像的形态取决于模特的身体、气质和情绪状态。根据压痕的位置和特征，人体测量可分为静态或动态、正片或负片。除了上面提到的正面压痕，还有负片图像，通过在模型周围喷漆而产生一种剪影效果（见第 60、61 页）。有时这两种技术会结合在一起。所有这些图像的共同之处在于一种身体的直接记录的特性，它们没有任何艺术家经手的痕迹，而是根据他在公开或私人仪式过程中精确的口头指示而创作的。

除了来自模特正面姿态的单一压痕（见第 56 页右下），或是侧面的蹲下或坐姿的压痕，克莱因也创作了多种压痕组合的作品。其中一些是通过单一模特的压痕叠加（见第 56 页左下），通常是蓝色、红色、金色以及较为罕见的黑色的组合；另一些则采用了几位不同的模特，这些压痕的并置（见第 52—53 页）产生了一种有节奏的运动感，类似舞蹈的序列或是无形的徘徊（见第 62 页）。多人物形象的作品在伟大的战争画廊的展览中达到高潮，那里成了探讨变形论的激烈战场。

直到 1961 年，人体测量的核心主题，尤其是大尺寸作品，一直具有失重感。这一主题可以追溯到拉斯科洞穴壁画所唤起的原始魔法仪式，对克莱因来说，这暗示了生活在一个隐姓埋名的技术天堂中的自由思想。在 1961 年的《空

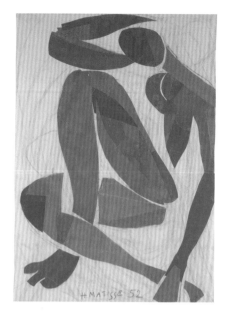

亨利·马蒂斯
蓝色裸体（四）
Blue Nude IV
1952 年
剪贴纸，103 cm × 74 cm
尼斯，亨利·马蒂斯博物馆
马蒂斯在生命的最后阶段，发掘了一种简化、半抽象且引人注目的图形。他通过徒手剪出的图案保存了创作神韵，其效果在很大程度上依赖于蓝色。

无题人体测量（ANT 63）
Untitled Athropométrie (ANT 63)
1960 年
裱于画布的纸上干色料和合成树脂，
153 cm × 209 cm
私人收藏

第 61 页
空气建筑（ANT 102）
Architecture de l'air (ANT 102)
1961 年
裱于画布的纸上干色料和合成树脂，
261 cm × 213 cm
东京大都会美术馆
克莱因对"空中建筑"的乌托邦式构想消除了传统建筑所设置的障碍，实现了他为全球和解与和谐做贡献的梦想。

气建筑》（见第 61 页）中，他象征性地勾勒出自己控制地球气候的整个计划，包括不断变化的天气和环境因素。在一簇让人联想到伊甸园的棕榈树下，一个女人的身影斜躺在从地面喷出的气流上，而她周围的其他人物则飘浮在一种星际空间里。

在两个巨大的前景人物形象之间有一段手写的文字，阐述了空中建筑的前提："地球表层大气的气候变化。我们文明的技术和科学成果隐藏在地球的内部，通过对各大洲地表气候的绝对控制保持舒适，这些地表气候已经成为巨大的公共客厅……这像是对传说中的伊甸园的某种回归（1951 年）。新社会的到来注定会带来深刻的变化。个人和家庭隐私消失，客观本体论得以发展，人类的意志力最终将生命调节到了永恒'奇迹'的水平，人类被解放到了能够悬浮的程度！职业：有闲者。传统建筑所带来的障碍已被消除。"

这种以纯能量建成建筑的乌托邦式愿景，反映了克莱因致力于全球和谐之梦想的一个全新方面。回首纯真年代，他渴望在地球上建立一个技术和经济发达的人道天堂。他要撤销夏娃的诱惑，那宿命性的一口苹果带来了对善与恶的认识，由此产生了有意识与无意识的二分法，克莱因认为这是对精神与物质的非逻辑驳斥。在雷斯塔尼的眼中，这位艺术家最后两年的带着失重感的伟大的人体测量包含了"物质中暗含的反物质踪迹"。

这种解释以一种特别的方式与名为《广岛》（见第 63 页）的大型作品相契合。它的技术使之独一无二，因为这是克莱因最后几年里唯一全部由负片压印构成的人体测量。画面由各种姿势的剪影组成，幽暗的蓝色人物似乎飘浮在深蓝色的空间中。在此画面中，肉体的存在被转化为其反面，即大规模死亡造成

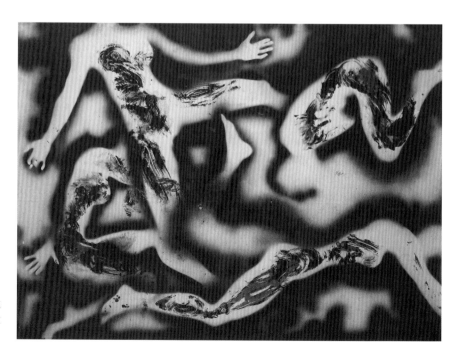

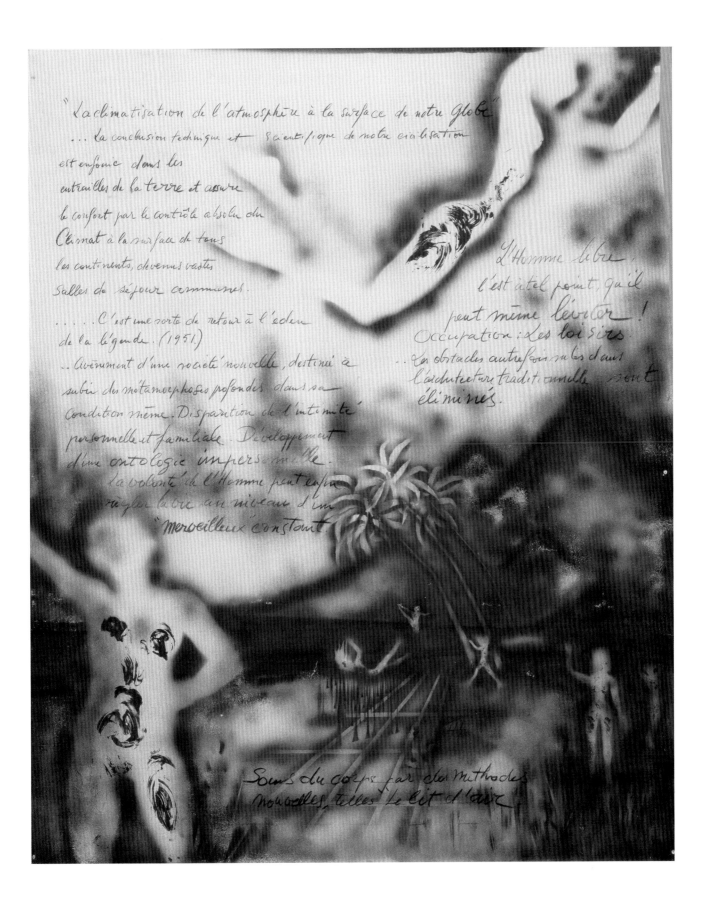

"L'aclimatisation de l'atmosphère à la surface de notre Globe"

... la conclusion technique et scientifique de notre réalisation

est enfouie dans les
entrailles de la terre et assure
le confort par le contrôle absolu du
Climat à la surface de tous
les continents, devenus vastes
salles de séjour communes.

...... C'est une sorte de retour à l'éden
de la légende. (1951)
.. Avènement d'une société nouvelle, destinée à
subir des métamorphoses profondes dans sa
condition même. Disparition de l'intimité
personnelle et familiale. Développement
d'une ontologie impersonnelle.
 La volonté de l'Homme peut enfin
 régler la vie au niveau d'un
 "merveilleux" constant.

L'Homme libre,
l'est à tel point, qu'il
peut même léviter !
Occupation : Les loisirs.
.. Les obstacles autrefois subis dans
l'architecture traditionnelle sont
éliminés.

Soins du corps par des méthodes
nouvelles, telles le lit d'air

的缺失，一段记忆的鬼影般的痕迹不可磨灭地铭刻在世人心中。

一整代的年轻艺术家曾面对过原子弹灾难的可怕威胁，且对那些震惊世界的广岛照片感同身受，对他们来说，维持生命能源的新意识变得至关重要。仅仅接受艺术传统是不够的，未来以一种直截了当且前所未有的辛酸悄悄潜入艺术家们的生活。对许多人来说，乌托邦式的飞跃似乎是打破过去束缚的唯一途径，希望有一天，他们能够在某个地方自由呼吸。

就此而论，《跃入虚空》和随之而来的人体测量标志着克莱因 1960 年后作品的分水岭。在当下的心理学用语中，这可能被称为"自我转变"，它们产生了一个全新的创作活动高峰。克莱因的强大毅力和说服力在于他坚定地相信，艺术家们能够超越感官认知的物质层面的因果关系，去探索之前未被开发的纯粹创造力的源泉。他认为，这些资源可以通过一种精神敏感化对所有人开放，其中可以包括多种方法和体验。在克莱因看来，人体测量代表了这样一种真正的、增强现实生命力的工具，而不仅仅像评论家所说的那样，是一种具象艺术的回归（见第 58、59 页和第 60 页上图）。这种类型的图像只能通过人们之间创造性的合作来产生，他们同意进行一场共同的仪式，不需要私人或直接的联系。

在 1961 年的《人们开始飞翔》（见第 62 页）中，我们看到了一系列的人物剪影显然在一个不确定的空间内徘徊，在实际绘画表面之上或之前。从图像

人们开始飞翔（ANT 96）
People Begin to Fly (ANT 96)
1961 年
布面干色料和合成树脂，246.4 cm × 397.6 cm
休斯敦，梅尼尔收藏馆

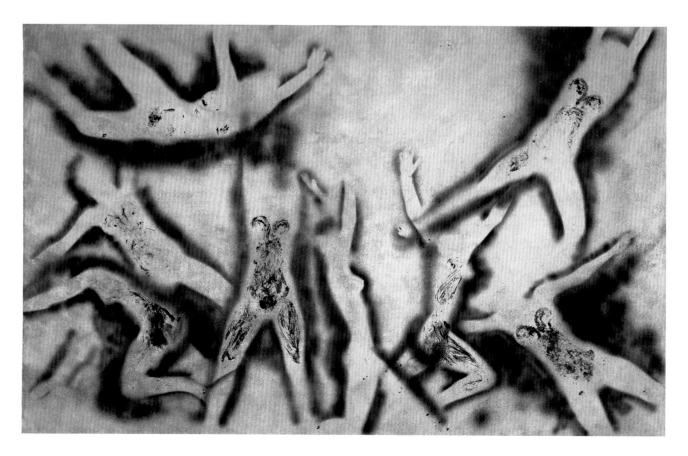

学的角度来看，这幅画让人想起描绘天使的传统，和堕落的撒旦一样，天使在古典艺术理论中是作为关于失重状态的人类梦想符号。这幅神秘的《人们开始飞翔》和《跃入虚空》一样，深刻地传达出和谐的自我升华的理念。这源自克莱因对古代炼金术普遍悬浮的幻象之更深层意义的洞察。"这样，我们就成了空中的人。我们将以完全的身心自由随意飘浮。"

除了基于女性模特的作品，克莱因还于 1960 年 11 月 10 日利用男型人物形象创作了一件 6 米长的布匹，名为《ANT SU 11》。该作品中的压痕由一群志同道合的艺术家呈现，他们后来出现在巴黎的舞台上，成为新现实主义。1960 年，这幅联合作品被陈列在凡尔赛门展览宫。其煽动性导致一名匿名破坏者撕下了一大片画作，其中包括艺术家的签名部分。此后，这幅作品便以《刺杀企图》（The Assassination Attempt）为名载入艺术史。

尽管偶尔会有竞争，但在当时产生了一个十分有趣的趋势：越来越多的艺术家形成联盟，以追求共同的理论和实践目标。也许是 20 世纪 60 年代的精神在整个西方艺术界产生了一种共同的责任感。艺术家们从未像当时那样四处游历，当代艺术也向高度多样化的方向发展，就好像集体灵感源泉在一些人身上开始流动，而在另一些人身上却日渐干涸，其结果是一种超越狭隘国家背景的无处不在的总体创新感。至此，克莱因不再被视为一个边缘的先锋人物，而是在整个欧洲重建现代主义的先驱，并为 20 世纪的传统注入了鲜活的生命。对光和运动的关注、对包含在色彩中的能量的关注、对虚拟体结构的关注，以及对一个新的图像空间的征服，使得大陆上的每一个地方都出现了新的变动群体和

广岛（ANT 79）
Hiroshima (ANT 79)
约 1961 年
裱于布面的纸上干色料和合成树脂，
139.5 cm × 280 cm
休斯敦，梅尼尔收藏馆

光会让我们飞翔，/ 我们将从上方看到天空，/ 一切都会渗透我们，/ 一切都会穿过我们，/ 仿佛穿过有无。/……/ 把我们移动得如此之快 / 以至于我们将变得无形和透明。

——贡特尔·约克

63

皮埃尔·雷斯塔尼与"伊夫·克莱因单色画:色彩的新现实主义"展览图录
米兰,阿波利奈尔画廊,1961 年 11 月

运动。他们存在一段时间,宣布了自己的艺术信条,随后又解散。然而,他们留下了一个联络网,一种相互理解,这远远超出了已有的艺术中心。这些团体在为欧洲艺术带来全新的和创新的内容方面发挥了关键作用。

随着变革之风呼啸着穿过画室,许多团体在宣言和划分明确的理论中寻找自我定义。在巴黎,艺术评论家皮埃尔·雷斯塔尼(见第 64 页上图)为许多艺术家组建了重心,这些艺术家尽管各有不同,但都同意把"真实的现实主义"作为自己的诉求。这个团体将欧洲的新达达主义与美国波普艺术的某些方面结合起来,对克莱因来说,这似乎是正确的方向上的一步。这可以帮助他实现其关于情感中心的想法,甚至可能引发他的"蓝色革命"。1960 年 10 月 27 日,在克莱因位于康帕涅-普瑞米埃街 14 号的公寓里(见第 65 页左上),雷斯塔尼正式召集了新现实主义团体的成员。

新现实主义者的创始成员有阿尔曼、弗朗索瓦·杜弗莱纳(François Dufrêne)、雷蒙德·海恩斯(Raymond Hains)、伊夫·克莱因、马歇尔·雷斯(Martial Raysse)、丹尼尔·施珀里(Daniel Spoerri)、尚·丁格利和雅克·德·拉维尔格莱(Jacques de la Villeglè,见第 64 页底图),后来又有妮基·德·圣法勒(Niki de Saint Phalle)、克里斯托(Christo)和热拉尔·德尚(Gérard Deschamps)加入。成立宣言在单色蓝纸上复印了七份,并在粉色和金色的单色纸上各复印了一份(见第 65 页右上)。

1960 年,他们首次全面公开亮相于一场在米兰阿波利奈尔画廊的展览。他们宣称其主要目的是将现实作为一件"现实主义艺术作品"来呈现,艺术家的创作活动本身构成了作品的表现形式和实际主题。艺术家的情感并不是在赋予事物美学的形状,而是通过对某些既有现实的选择和呈现来表达自己。该团体的发起人和导师雷斯塔尼制定了它的指导方针。他谈到了一种"城市民俗",并借用阿尔曼和施珀里的新现实主义作品《累积物》(*Accumulations*),谈到了一

雅克·德·拉维尔格莱
市长街
Rue au Maire
1967 年
解构拼贴,129 cm × 250 cm
艺术家收藏
作为新现实主义的创始成员之一,拉维勒特莱很早就发现了他所谓的"墙之诗"。剥落的广告牌和解构拼贴的质地,配上一张在保留对现实引用的同时让人联想起法国日常生活中的许多相关东西的蓝色纸:烟盒、警察制服、保皇派的蓝色,或是三色旗中代表革命的蓝色。

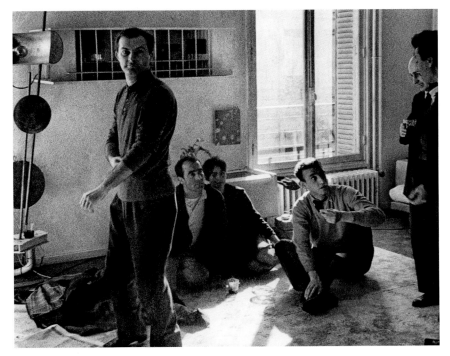
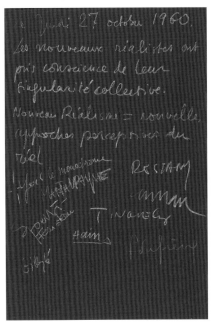

种"定量而非定性的表达"。

1961 年，以"达达之上 40 度"（À 40° au-dessus de Dada）为题，雷斯塔尼在自己的 J 画廊举办了一场集体展。以定义新现实主义的知识分子立场为目标，该展览向反艺术和达达主义的伟大成就致敬，同时又表示他们已经战胜这些流派，且更进一步。正如雷斯塔尼本人所说："新现实主义者热潮是诗意发现的热潮：达到现代奇迹规模的达达主义'现成品'。"

第 66 页
无题蓝色单色（IKB 191）
Untitled Blue Monochrome (IKB 191)
1962 年
纱布板面干色料和合成树脂，65 cm × 50 cm
私人收藏
这幅蓝色单色画是对皮埃尔·雷斯塔尼的致敬，雷斯塔尼从他们 1955 年的第一次会议起，就为克莱因的作品提供文学和理论支撑。克莱因将自己与这位法国艺术评论家的合作称为一种"直接交流"的体验，这种合作在他死后更是在实质上加深了人们对其艺术的普遍理解。

第 67 页
《**无题蓝色单色（IKB 191）**》背面，1962 年
背面的献词："献给皮埃尔·雷斯塔尼，他是单色主张的核心，单色伊夫，1962"。

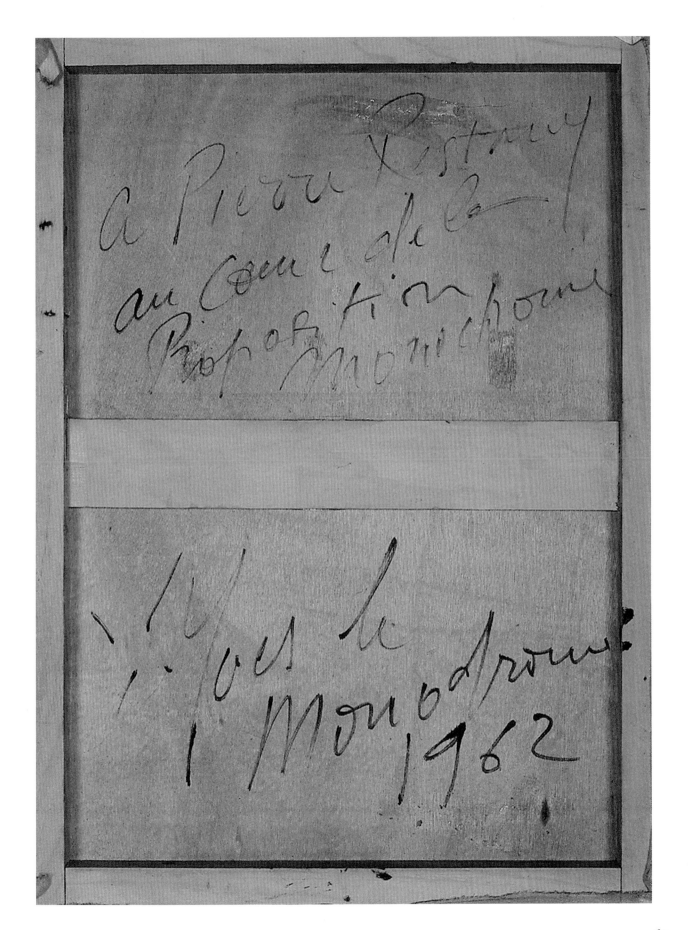

单色与火

1960 年见证了克莱因对强烈色彩的专注，他在著名的蓝色中增加了粉色和金色。这组新的色彩如今出现在他创作时用到的所有媒介上——单色画、雕塑和海绵浮雕。特别是金色的挑战使他对技艺的掌握达到了新高度。

1949 年克莱因在伦敦学习了镀金技术，并对这种昂贵而棘手的材料的潜力感到敬畏。最令他着迷的是黄金那脆弱的本质，"那精美、典雅的金箔，连最轻微的呼吸都能让它们飞走"。对中世纪的炼金术士来说，寻找制造黄金的方法就相当于寻找点金石。除了将贱金属转化为黄金这一最珍贵的货币的实用目标之外，他们还试图通过化学方式合成他们所谓的天地元素，这种尝试受到了一种更高的形而上学理念的启发——人类的启蒙和救赎。

回到克莱因，以及那些雄心勃勃、耗资巨大的项目——必须要说明的是，他并没有足够的现金去支持它们。当时和现在一样，这自然是许多年轻艺术家面临的问题。不过据克莱因的朋友们和妻子罗特劳特所说，创作规模越来越大和租不起工作室进一步加深了他的困境。然而，需求的压力显然更助长了他的想象力。正如巴黎收藏家萨米·塔里卡所说，克莱因有很强的说服他人的能力，他建议成立一种全新的当代艺术交易体系，能够反映全新的、更为敏感的社会互动形式，而驱使他这么做的不仅仅是自身利益。

这种观念源自过去的各种价值体系。它反映了一种对思想史的认识，在这种认识中，黄金除了其物质价值之外，总是具有深刻的精神性的和形而上学的意义——让人回想起拜占庭的金色穹顶，或中世纪绘画的镀金底色。克莱因的艺术交易目的是通过类比货币，以这种象征性的功能恢复黄金的用途，以及将我们认为它仅仅是一种商品交易手段，特别是艺术品的习惯打破。

例如，在博物馆工作人员亲历的一场庄严仪式上，克莱因向朋友、艺术家同行和赞助人出售《非物质图像敏感区》（ Zones of Immaterial Pictorial Sensibility ）。购买的价格是用黄金或金锭支付的，艺术家承诺价格的一半将以某种

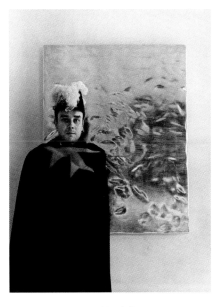

着圣塞巴斯蒂安骑士盛装的克莱因
康帕涅–普瑞米埃街 14 号，约 1960 年
摄影：哈利·舒克-亚诺斯·肯德
洛杉矶，盖蒂研究所

第 68 页
无题单色金（**MG 18**）
Untitled Monogold (MG 18)
1961 年
板上金箔和干色料，77.9 cm × 56 cm
科隆，路德维希博物馆
除了物质价值，对克莱因来说，黄金象征着一种超越了所有时代和文化的精神氛围。他处理金箔的技巧要追溯到 1949 年，当时他在伦敦和一位镀金师一起工作。和蓝色、粉色一样，金色也是其单色作品中的重要色彩。

方式回归自然和人文，回归到"事物的神秘循环"。

1962 年 2 月 10 日的一桩有照片记录的交易中，为了克莱因在"他的图像敏感"中的承诺，来自美国的布兰克福特夫妇给了克莱因 14 块金锭，克莱因随即将其中 7 块扔进了塞纳河。这一购买货币的另一半后来被制成金箔，用于他的"单色金"系列（见第 68 页）。

通过运用一种特别开发的技术，这些作品中的精制金箔只有部分贴在表面，随着空气流动像水面反光一样颤动。在一些大尺寸的金色板面作品中，克莱因最初用砂纸打磨木材，以创造出轻微不规则的表面，留下类似单色金系列的《共振（MG 16）》（Resonance，1960 年；阿姆斯特丹市立博物馆）中的那种浅层凹陷。单色金系列的首次正式展出是在 1960 年巴黎装饰艺术博物馆的群展"对立"中。与这些作品一起展出还有《非物质图像敏感区》的一张收据，意在强调克莱因的"回归仪式"和画作中所用黄金之间的直接联系。

值得注意的是，克莱因的蓝-粉-金三件套来源于火焰中心呈现的色彩。自 1957 年的《一分钟火画》（见第 29 页）开始，他就一直在寻找将光谱转化为色料的方法。在他的索邦大学讲座中，火的转化和统一性质起了关键作用（参见第 48 页）。"火和热量，"克莱因说，"可以在多种情境下进行解释，因为它们包含了我们都经历过的个人和决定性事件的持久记忆。火既是个人的，又是泛性的。它驻留在我们心中；它存在于蜡烛中。它从物质的深处升起，又如憎恨或忍耐一样从容隐藏着自己。在所有的现象中，（火）是唯一能够如此明显地体现两种相反的价值观：善与恶。它在天堂闪耀，在地狱燃烧。它可能自相矛盾，因此也是普遍原则中的一项。"

献给卡夏的圣丽塔的还愿物
Ex-Voto dedicated to Santa Rita of Cascia
1961 年
树脂玻璃中的干色料、金叶、金锭、手稿，
14 cm × 21 cm × 3.2 cm
卡夏的圣丽塔修道院
1980 年，克莱因的还愿物在这座意大利修道院的重建工作中被重新发现。这个祭品是为圣丽塔准备的，艺术家从童年开始就寻求圣丽塔的保护和代祷。对他来说，宗教仪式是充实生活的重要组成部分。

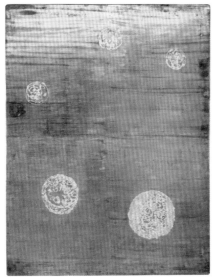

单色与火的共生关系可以看作是克莱因以具体、客观的形式体现人类灵感作为艺术中普遍塑造力的主观意义的所有尝试的代表。该系列的高潮出现在1960年，是由《IKB 75》、《颤抖》和《大幅单色粉红》（见第71页）这三张大型单色面板画组成的经典三联画。受祭坛画的启发，它们通常由三部分组成且本质上具有象征意义，这件作品强调了艺术中超于一切的冥想、沉思的一面。克莱因喜欢仪式，尤其是他十分重视的宗教仪式。他多次前往意大利的卡夏朝圣，参观圣丽塔神龛，他还是幼童的时候就一直供奉这位圣人，并不断祈祷以寻求保护。相信祈祷的力量是克莱因生活和艺术中相当常见的一部分，几乎就像他预感到自己的早逝一样。1980年6月18日，在翻修卡夏修道院时，他1961年的粉、蓝、金《还愿物》（见第70页）被偶然发现——这一还愿祭品中包括了他为自己的第一场大型博物馆展览获得成功的祷告纸条。这堪称艺术史上的一个小小的奇迹。

克莱因的蓝-金-粉的三色组合与其第一件《火雕塑》（Fire Sculpture）和《火墙》（Fire Wall）一起，共同构成了他在德国克雷菲尔德朗格别墅博物馆举办的大型个人展览的焦点。该展览由当时的馆长保罗·温伯尔（Paul Wember）发起，于1961年1月14日开幕。对克莱因来说，这是一个独一无二的总结自己全部作品的机会，并指出了未来的前景。展览"伊夫·克莱因：单色与火"是其人生中唯一一次在综合博物馆展示他的全部作品和思想，附带的展览图录分别由蓝色、粉色和金色三种颜色的纸张和一块蓝色小海绵构成。展览馆中有三个房间专门用来摆放大尺寸的冥想画，它们分别是国际克莱因蓝、代表鲜艳的蓝色花的玫瑰红（《蓝色粉红（RE 22）》[Le rose du Bleu]），以及在最后的非物质化阶段的全部是金色的画板（见第71页）。同时展出的还有三种颜色的海绵浮雕（见第46、47页）和独立雕塑《方尖碑》（见第49页）。许多其他熟

无题蓝色单色（IKB 75）
Untitled Blue Monochrome (IKB 75)
1960年，板上布面干色料和合成树脂
颤抖（MG 17）
Frémissement (MG 17)
1960年，板上金箔
大幅单色粉红（MP 16）
Grand Monopink (MP 16)
1960年，裱于板上的布面干色料和合成树脂
尺寸均为199 cm × 153 cm
汉姆莱巴克，路易斯安那现代艺术博物馆
蓝-金-粉红。除了火画之外，这种单色三联画也是克莱因生命最后几年中的一项重要主题。每种色彩都有其特殊的象征意义；它们结合起来，代表了艺术家创意张力的宣言。

凡不信奇迹者都不是现实主义者。

——伊夫·克莱因引自大卫·本-古里安（David Ben-Gurion）

第 73 页上图
无题火画（F 43）
Untitled Fire Painting (F 43)
安置于克雷菲尔德朗格别墅博物馆的作品《火墙》
和《火喷泉》中的火焰在烧焦的纸板上的痕迹，
1961 年，70 cm × 100 cm
私人收藏

下图
《火墙》后的伊夫·克莱因和建筑师维尔纳·鲁瑙
库博什测试办公室，德国，1961 年
摄影：查尔斯·威尔普
柏林，普鲁士文化遗产基金会图片档案馆

我相信火焰在虚空的心中燃烧，同时也
在人的心中燃烧。

——伊夫·克莱因

展览开幕日的火光带有神秘事件的动人
特点。

——皮埃尔·雷斯塔尼

悉的作品如今以蓝、粉、金色的版本呈现，比如 1957 年的《纯色料》在此放在地板上的树脂玻璃容器中展出（后来又以桌子的形式再版制作）。

同样在展览之列的《空中建筑》和《水火喷泉》（Fountains of Water and Fire）的规划图在博物馆外达到了壮观的顶点。在花园中，《火雕塑》3 米高的火焰呼啸着，以地下管道喷出的丁烷气体为燃料。它的旁边伫立着一堵《火墙》（见第 72 页），一组闪烁的煤气灯网格给人营造出一种由火焰的蓝色玫瑰花蕊构成的悬空的墙的印象。为了记录对克莱因来说象征着"燃烧的心"的蓝色焰心，他拿了一张纸举向《火墙》和《火雕塑》，并在展览中展示了烧焦的纸（见第 73 页上图）。克莱因以第一幅火画使人类的另一个驯服火的古老梦想得以实现。"展览开幕日的火光，"在现场的雷斯塔尼回忆说，"带有神秘事件的动人之处。看着完全变样、欣喜若狂的伊夫·克莱因和戴着埃及头饰的罗特劳特，我们都觉得自己参加了一场未知却让我们全部牵涉其中的仪式庆典。"

在克雷菲尔德展览闭幕的公开活动中，第一批正式的火画创作了出来。这些作品后来得到了保罗·温伯尔的认证并题字，以一种全新的形式证实了艺术的原创性："1961 年 2 月 26 日，伊夫·克莱因在克雷菲尔德的朗格别墅博物馆，当着公众和我的面创作了这幅火画。克雷菲尔德，1962 年 7 月 17 日。"对克莱因而言，将自己的作品与其他艺术家的区分开来十分重要，这一点可以从他与奥托·皮纳的通信中了解到。奥托·皮纳当时也开始以蜡烛火焰创作烟雾画。两位艺术家达成了一项友好而详细的协议，无可否认，这得益于他们各自使用的技术的截然不同的本质。

在盖尔森基兴和克雷菲尔德的艺术与工业间的成功合作鼓舞着克莱因在巴黎展开更为雄心勃勃的项目。他在法国燃气测试中心的实验室工作，创作了一

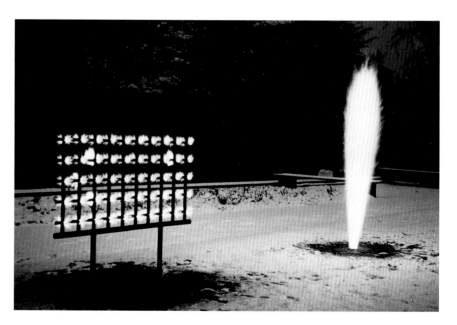

安置于克雷菲尔德朗格别墅博物馆花园内的《火墙》和《火喷泉》，
"伊夫·克莱因：单色与火"展览，1961 年 1 月 14 日—2 月 26 日，

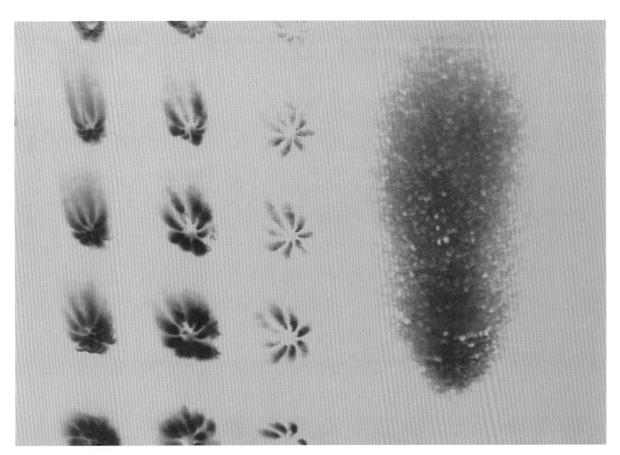

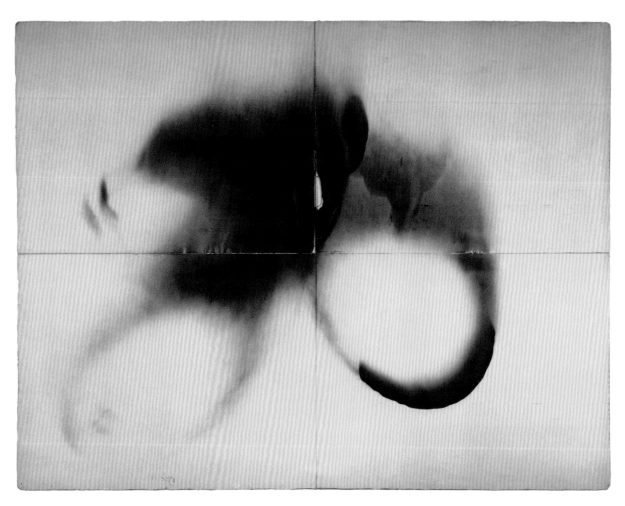

上图
无题火画（F 25）
Untitled Fire Painting (F 25)
1961 年，烧焦的纸板，152 cm × 200 cm
私人收藏
右图
克莱因在法国燃气测试中心创作《无题火画（F 25）》，圣但尼，
1961 年
摄影：哈利·舒克-亚诺斯·肯德
洛杉矶，盖蒂研究所
第 75 页左上
无题火画（F 36）
Untitled Fire Painting (F 36)
1961 年，烧焦的纸板，119 cm × 79.5 cm
私人收藏
右上
无题彩色火画（FC 6）
Untitled Fire Color Painting (FC 6)
约 1961 年
裱于面板的硬纸板上烧焦干色料和合成树脂，92 cm × 73 cm
私人收藏
左下
无题火画（F 31）
Untitled Fire Painting (F 31)
1961 年，烧焦的纸板，61 cm × 39 cm
私人收藏
右下
无题火画（F 26）
Untitled Fire Painting (F 26)
约 1961 年，烧焦的纸板，73 cm × 54 cm
私人收藏

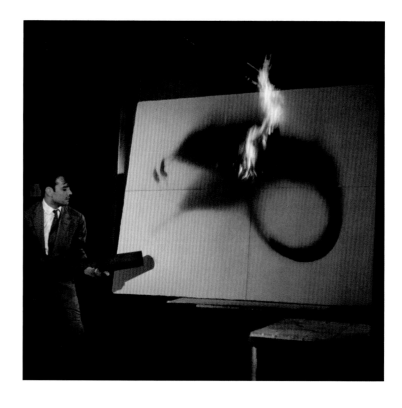

马克·罗斯科
101 号
Number 101
1961 年，布面油彩，200.7 cm × 205.7 cm
小约瑟夫·普利策收藏

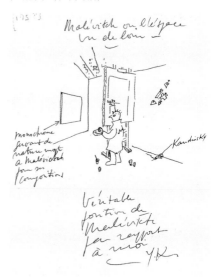

从远处看的马列维奇或空间
Malevitch ou l'espace vu de loin
约 1958 年
纸上铅笔和钢笔，27 cm × 21 cm
私人收藏
作为时间隧道的漫画：马列维奇，非客观艺术的联合创始人，正参照克莱因的蓝色单色画来画他的《黑色方块》（*Black Square*）。可怜的马列维奇到达至上主义，却发现他的继任者已经在那里了。

第 77 页
无题粉色单色（MP 19）
Untitled Pink Monochrome (MP 19)
约 1962 年
纱布板面干颜料和合成树脂，92 cm × 72 cm
私人收藏

组包含大约 30 幅作品的火画（见第 74、75 页），其中一些色彩是用喷火器在特殊处理过的纸板上完成的。其基本思想与"人体测量"和"宇宙测量"（由雨和植物留下的痕迹构成）密切相关——通过火的印迹来作画。其中一些多色图像采用了各种辅助技术，让人想起四种元素的合成。例如，水与火的结合是用水浸湿一个裸体模特，让她在作品表面留下压痕，然后再用火焰。由于潮湿的区域更加耐火，压痕在周围黑暗烧焦的底色上犹如鬼影一般。

克莱因在 1961 年的一段最为引人注目的文字中，描写了一个关于驯火者普罗米修斯逃离命中注定之苦难的可能。通过把这个传说应用在他自己及其所处的时代中，他说："总而言之，我的目标是双重的：首先，记录现代文明中人类情感的轨迹；然后，记录造就该文明之火的痕迹……这一切都是因为我对虚空一直念念不忘。我相信火在虚空的心中燃烧，也在人的心中燃烧。"此外，克莱因 1961 年在纽约切尔西酒店发表了一场题为"媚俗与俗套"（*Le Kitsch et Le Corny*）的颇具争议的演讲，他向不知所措的听众宣布："一个人应该像大自然中未驯服的火一样，温柔而残忍；一个人应该能够自相矛盾。到了那时，只有那时，人才能真正成为人格化的普遍法则。"

克莱因对他的美国之旅寄予厚望，他和妻子罗特劳特在 1961 年 4 月至 6 月期间都待在那里。那时他 33 岁，年轻而自信，纽约正在取代巴黎成为世界艺术中心，传奇人物利奥·卡斯特里（Leo Castelli）已经同意举办一场展览，专门展出克莱因的蓝色单色画。据说安迪·沃霍尔看完后走出大门，简洁地评论道："那是蓝色！"纽约的观众对这位艺术家的"由一枚典型的欧洲印章所传递的救世主般的信息"的反应出奇地冷淡。我只发现了一篇评论，发表在 1961 年 5 月的《艺术新闻》上。作者带着明显的超然，将克莱因的蓝色与天空的蓝色、圣方济各等中世纪圣人的圣洁，以及西方形而上学和东方神秘主义联系起来，最终只得出结论：这些画作代表了法国新达达主义的西方图标。

尽管媒体的反应颇为沉默，克莱因还是一头扎进了一大堆乱七八糟的活动中，匆忙地安排了他的切尔西演讲，并安排了与纽约艺术家的会面。似乎是为了增强自信心，他在日记中这样写道："对我来说，这趟世界之旅十年前就已经开始了，只是今年我才决定去纽约。我的展览使我得以接触到所有我感兴趣的艺术家，这也是我想要做的。"他与重要的抽象表现主义者进行了简短而深入的会面，与其中一些人交换了画作；他与巴尼特·纽曼（Barnett Newman）、艾德·莱因哈特（Ad Reinhardt）、拉里·里弗斯（Larry Rivers）和马塞尔·杜尚进行了交谈，杜尚后来成为克莱因的朋友，还去巴黎拜访他。唯有他迫切期待的与马克·罗斯科的会面无果而终。他一直感到罗斯科的作品有一种隐秘的亲近感（见第 76 页上部），当时罗斯科却连眼都不眨地从他身边走过（当然，这可能更多要归于这位敏感的美国艺术家在公众场合缺乏安全感）。

从克莱因描绘马列维奇的漫画（见第 76 页下部）中可以看出，他一直认为

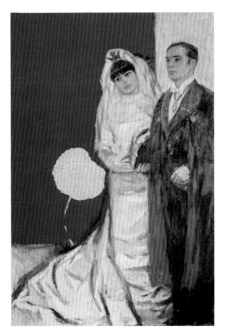

克里斯托
婚礼肖像
Wedding Portrait
1962 年
布面油彩，213 cm × 148 cm
尼斯，现代和当代艺术博物馆
这幅肖像画由克莱因和克里斯托共同创作，完成于
1962 年 1 月 21 日，也就是克莱因结婚的当日。由
于克莱因在 6 月 6 日突然离世，他本应为该画作添
加的海绵如今仍然处于缺失状态。

罗特劳特·约克和伊夫·克莱因在圣尼古拉斯教堂
举办的婚礼
巴黎，1962 年 1 月 21 日
摄影：哈利·舒克-亚诺斯·肯德
洛杉矶，盖蒂研究所

自己是首位征服自由图像空间的艺术家。颇具讽刺意味的是，他把马列维奇描绘成一位传统艺术家，正通过墙上一幅蓝色克莱因单色画复制他著名的《黑色方块》。然而，尽管表面上维持着他作为单色艺术的发明者和大师的姿态，克莱因却对自己在纽约遭受的冷遇感到十分沮丧。他连一幅画都没能卖出去，生平第一次开始谈及孤独和死亡。

同年 5 月，克莱因前往洛杉矶，他在那里的德文画廊（Dwan Gallery）举办的展览找到了思想开明的观众，并得到了其他艺术家的认可。他见到了尚·丁格利的密友爱德华·金霍尔兹（Edward Kienholz），后者尽管心存疑虑，但还是购买了一张图像敏感的代金券。伊夫和罗特劳特走遍了美国西部，有一次还开着路虎穿越了莫哈维沙漠。伊夫坚持要去死亡谷，他认为那里会是安置火柱的理想地点。从某种意义上说，克莱因对死亡这一焦虑和娱乐的混合体的迷恋始于美国。这对情侣随后的行程包括他们的首次直升机飞行，随后又去了迪士尼乐园，这让他们俩都心情大好，且印象深刻。

回到巴黎后，伊夫和罗特劳特只有一件事十分确定——他们想结婚。克莱因开始筹划婚礼，仿佛这是他所创造过的最重要的生活艺术作品，并详细制定了一场宏伟的仪式。1962 年 1 月 21 日，伊夫·克莱因和罗特劳特·约克在巴黎的圣尼古拉斯教堂举行了婚礼，皮埃尔·亨利重新安排了一场《单音-静默交响曲》作为婚礼伴奏，这是音乐家献给他们的结婚礼物。罗特劳特在她的面纱下戴着一顶蓝色的王冠，而伊夫则穿着圣塞巴斯蒂安骑士团的盛装，披着斗篷，戴着用羽毛装饰的礼帽。队伍由几位骑士同伴护送，在骑士们交叉的剑下走过（见第 78 页）。招待会一直持续到深夜，新郎和新娘的家人、朋友和艺术家伙伴们热烈地庆祝着。至于传统的婚礼仪式，当宣布罗特劳特怀了他们的儿子伊夫时，这场婚礼变得更加非同寻常。摄影师哈利·舒克对婚礼全程进行了录像，记录下了这场婚礼如同一件由生活创造的艺术作品的特殊氛围。阿尔曼和克里斯托等艺术家朋友也纷纷以自己的图像（见第 78 页）做出回应，这些作品如今可以在尼斯的现代和当代艺术博物馆中看到。

第 79 页
无题单色金（MG 25）
Untitled Monogold (MG 25)
1961 年
板上金箔，53 cm × 51 cm
私人收藏

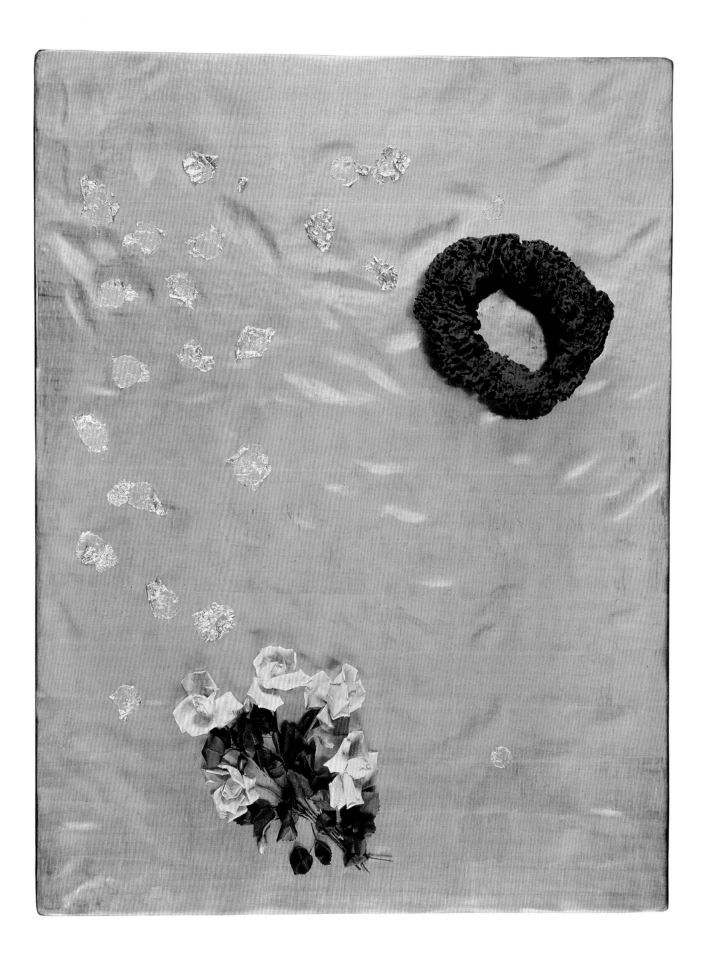

如同一个连续音符的生命

在克莱因日记开头中的一页，他以一种私人独白的方式，一遍又一遍地写着"谦卑"这个词（见第 35 页）。然而，谦卑诚然不是指日常生活中可能会对一位敏感的艺术家造成伤害的羞辱。在短暂的一生中，克莱因发展出一种超凡的魅力。由于健壮的身材和善于接受存在的奇妙而神秘的一面的思想，他散发出年轻英雄的光环，就像某些天真而无所顾忌的天神使者。他似乎进入到一个比凡夫俗子更高的境域，因此他可以说："我的画是我的艺术的灰烬。"虽然他所有的作品都专注于潜在的未来文化的和谐与美好，但克莱因却感觉自己一直暴露在孤独和死亡之中。正如评论家乌尔夫·林德（Ulf Linde）所说，这种对死亡的持续意识通过"缺席的存在"在他的艺术中表达出来。这就解释了克莱因为何一贯看重使自己的艺术被理解为一种超越个人的尝试。早在 1959 年，他就在杜塞尔多夫的丁格利展览开幕式上说明过："我自身所承载的信息是生命和自然的信息；我邀请你们参与其中，就像我的朋友们一样。他们比我更了解我的想法，因为他们是多数，能够以更多样化的方式进行反思，而我则是孤独一人。"

新婚不久且处在艺术成就巅峰的克莱因经历了接连不断的爱欲与死欲之两极。首先是 1962 年 3 月 1 日，带有优美抒情音符的《卷轴诗》出现了。克莱因把他最亲密的朋友克劳德·帕斯卡尔、阿尔曼和皮埃尔·雷斯塔尼的诗与模特埃莱娜在一条约 15 米长的亚麻布上的印痕结合在一起，仿佛在一并勾勒出自己的人生轨迹。这就像是在纪念他们过去合作中那些独一无二、不可复制的精彩瞬间。不久之后的 3 月 31 日，克莱因主动叫来一位摄影师给他拍了一张照片。照片中，他躺在地板上，上方是一件让人联想到太阳系的浮雕《这里是太空（RP3）》（见第 80、81 页）。在一场预知仪式中，克莱因让妻子在这件艺术品上撒玫瑰，作为最后的安息之所。或许一半是开玩笑，一半是某种魔咒，他说希望自己的艺术精神可以在死后参与到永生的神话中来。

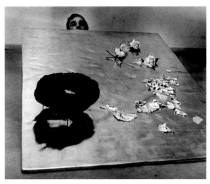

克莱因躺在《这里是太空（RP 3）》下面，
约 1960 年
摄影：哈利·舒克-亚诺斯·肯德
洛杉矶，盖蒂研究所
艺术家于 1962 年 3 月 3 日，也就是他去世前 3 个月，拍摄了这张颇具预见性的照片。半是开玩笑，半是试图避免必然发生之事，他让妻子在坟墓上撒了一圈玫瑰。

第 80 页
这里是太空（RP 3）
Ci-Gît l'Espace (RP 3)
1960 年
金色面板覆盖金箔、天然海绵、干色料和合成树脂、人造花，125 cm × 100 cm
巴黎，国立现代艺术博物馆，乔治·蓬皮杜中心

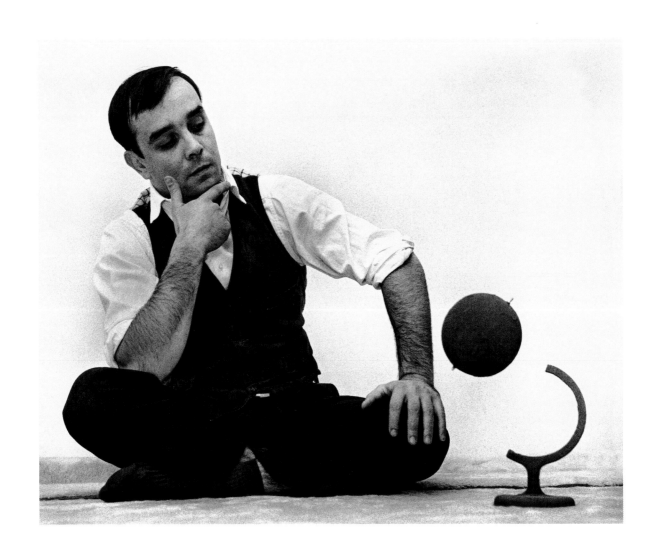

伊夫·克莱因和《蓝色地球仪》
巴黎，康帕涅-普瑞米埃街 14 号，约 1961 年
摄影：哈利·舒克-亚诺斯·肯德
洛杉矶，盖蒂研究所

第 83 页
蓝色地球仪（RP 7）
Blue Globe (RP 7)
1957 年
地球仪上的干色料和合成树脂，
20.5 cm × 11.5 cm × 13 cm
私人收藏
克莱因从视觉上率先讲出了宇航员尤里·加加林的
那番话："从太空看去，地球是蓝色的。" 1961 年，
加加林成为第一个在太空舱绕地球飞行的人。

导弹、火箭和卫星都不能使人类成为太
空的征服者……人类只有通过力量……
情感的力量，才能成功地占领太空。

——伊夫·克莱因

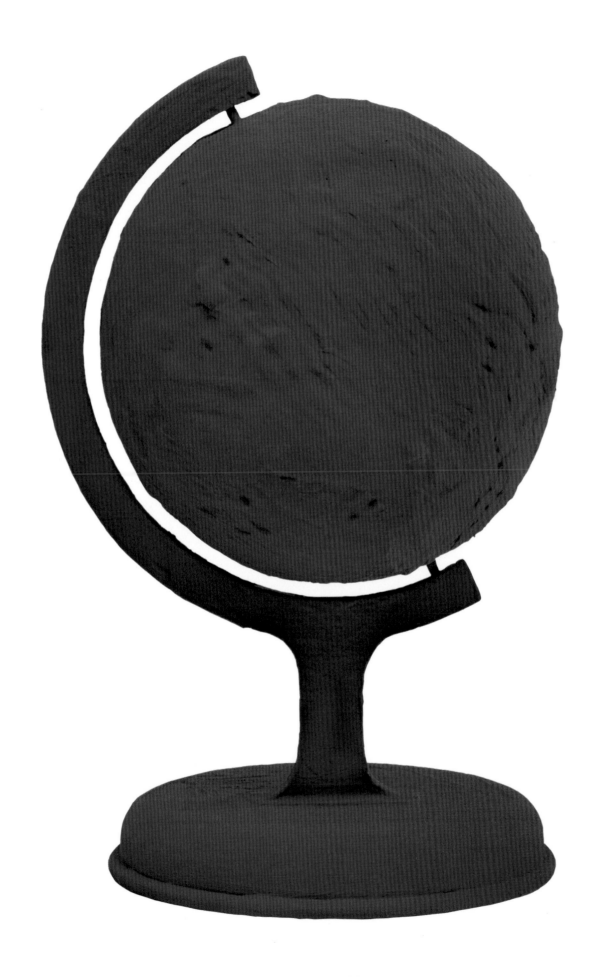

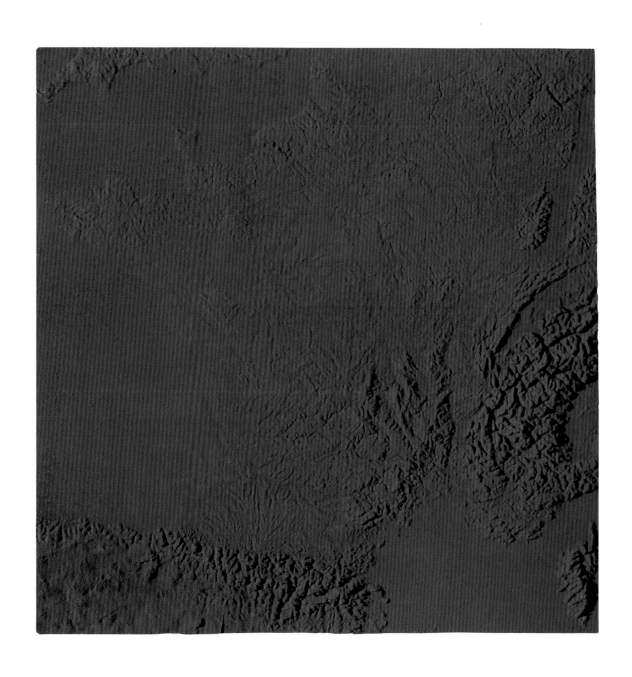

我选择了整个无边的宇宙中可触及的空间作为我的盟友。这是第一次有人把它考虑进去。这就像找到万能钥匙一样。

——伊夫·克莱因

蓝色行星浮雕"法国地图"（RP 18）
Blue Planetary Relief "Map of France" (RP 18)
1961 年
石膏上干色料和合成树脂，
58 cm × 58 cm
私人收藏

第 85 页

蓝色行星浮雕"格勒诺布尔地区"（RP 10）
Blue Planetary Relief "Region of Grenoble" (RP 10)
1961 年
石膏上干色料和合成树脂，
86 cm × 65 cm
私人收藏

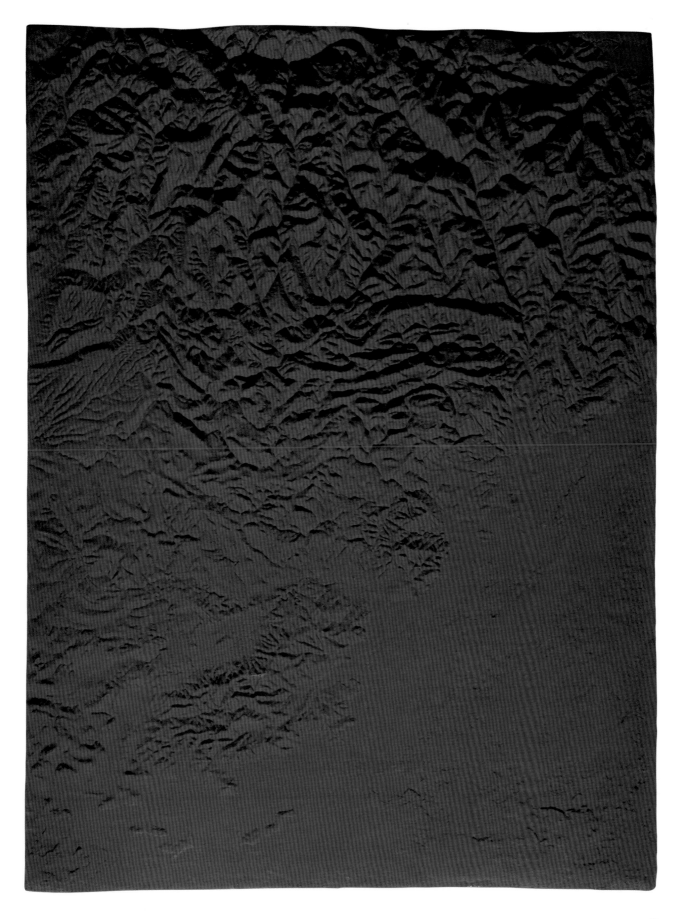

在克莱因职业生涯的最后阶段，除了花更多的时间和亲密的朋友在一起，他还开发了一系列关于地球表面的新图像。早在 1957 年，他就已经构思了一个用浮雕来表示的带有山脉的蓝色地球仪，这基于用艺术来捕捉地球上一切已知却有待发现的特色理念（见第 83 页）。此处克莱因的主要兴趣在于人类想象力的现象学，和他后面所有的图像一样。为了唤起天地的统一，他有条不紊地发展了视觉提升的形式，外加极度简化的手段。在当时，这种方法是绝对史无前例的。同他艺术后期的每个阶段一样，该阶段提出了感知的局限渐渐彰显的问题。以 1961 年那张有远见的照片为例（见第 82 页），画面中克莱因通过把精神力量集中在一个蓝色地球仪上，几乎把地球从两极、从两端收缩的极点解放出来，使之悬浮于空中。

克莱因喜欢调查神秘的形而上学现象，他有实现其行为和图像之愿景的天赋。如果他允许自己的创造力在传统和习惯的限制下施展，那么他就不会成为这样的艺术家。其作品奇特而迷醉的本质，甚至能够与那些以某种超然眼光看待它的人对话，因为它传达了一种超越常识的真相之感。与杜尚相对理性的方法不同，克莱因对拟人化的强调似乎赋予了他的作品坚实的意义核心。它传达了艺术家努力营造或再现的感觉，一种动态的和谐，在此人类的感官潜能可能再次被磨砺到能够识别同样亲切的基本秩序的程度，在这种秩序中，人们通常将外部世界视为在其自身身体组织内运转的那个世界。

在他的地球是蓝色星球的预见被尤里·加加林的信息证实后，克莱因似乎从他的宇宙冒险再次回到家中。在他生命的最后阶段，他越来越确信，并不是超越一切限制决定了他的艺术，因为"太空画家不需要人造卫星或是导弹进入太空；他所需要的只是他自己"以及"情感之力"。

回到巴黎后，克莱因购买了法国所有地区的地球物理模型地图。1961 年 8 月，为了制作他的第一个《行星浮雕》，他只是简单地在这些地图上刷颜料，就像在《RP 10》（见第 85 页）中那样，展现了格勒诺布尔周围的地区。到了年底，他开始制作巴黎地图的石膏模型，并把它们涂成深蓝色。其中一个例子是行星浮雕《RP 18》（见第 84 页），它表现了整个法国的地形图。除了蓝色浮雕的地球表面，克莱因还以月球和火星为基础各制作了一个浮雕，淡淡地染上单色粉红色，来象征在宇宙永恒的起源中运作的火。而进一步计划的银河浮雕系列却从未被制作。

这些关于艺术家探索之旅留存下来的记录充满了对世界的好奇，我们是这个世界的一部分，却对其知之甚少。这些记录把我们带到了神志清醒而令人目眩的高度，同时也带我们进入到人类潜意识的朦胧深处。克莱因仿佛拥有了一种凤凰涅槃般的持续回春之力，一次又一次地为当今时代找到视觉表述方式，这种表述方式位于消融的边界，在这里已知与未知相融。克莱因在 1958 年的日记中重要的前言中说："艺术……并非出自某人某处的一种灵感，而是采取随机

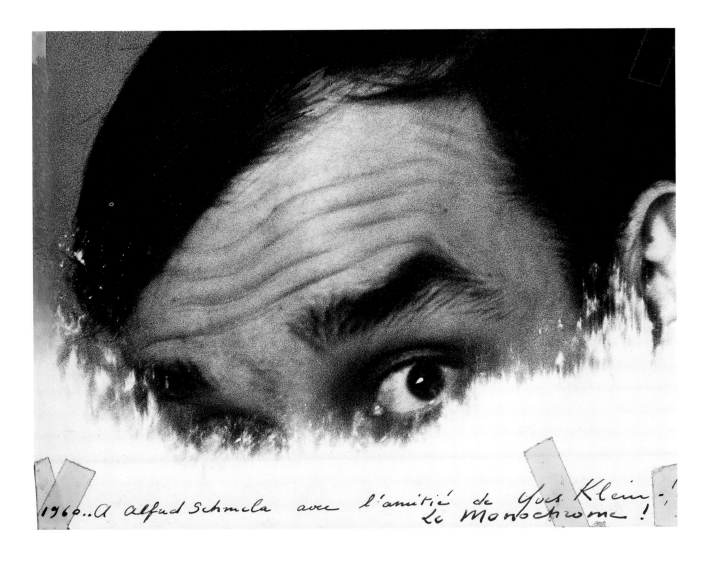

1960..A Alfud Schmela avec l'amitié de Yves Klein!
Le Monochrome!

伊夫·克莱因，1960 年
摄影：哈利·舒克-亚诺斯·肯德
洛杉矶，盖蒂研究所

的过程，除了事物如画的外观别无呈现。艺术本身就是逻辑，由天才装点，但遵循着必然之路，并贯穿以最高法则。"

这一表达包含了其艺术存在的必要和典型的对跖点。一方面，它描述了灵感的无端本质，即在幻想中出现又再次消失，留下一种无形但持久闪亮的光环。另一方面，这段话指的是西方传统中的逻辑价值观，特别是因果链。克莱因还间接暗示了天赋与天才之间的区别，对于后者他在创作中感到一种体内的浪漫的狂喜，引导他寻求实现最高法则的当下。

1962 年初，克莱因全神贯注于在地球上创造一座伊甸园的想法。他设想了一处由花园和湖泊组成的温带地区，其间点缀着射向空中的火与水的雕塑，象征性地统一了基本元素。克莱因设计了一条围绕古典场界的华丽横饰带作为该景观的高潮，它由摆着高贵姿势的人物组成，以表达未来更加人性化的文化特征。这些都基于他与他的艺术家朋友的真人大小模型，这些模型表现为裸体的静态正面像，头稍微转向一边，握紧拳头的双臂放在两侧。这些人物将在大腿处结束——也就是说，和克莱因早期的许多作品一样，没有明显可见的支撑物。

……人们应该能够这样谈论我：他活过，所以他活着。

——伊夫·克莱因

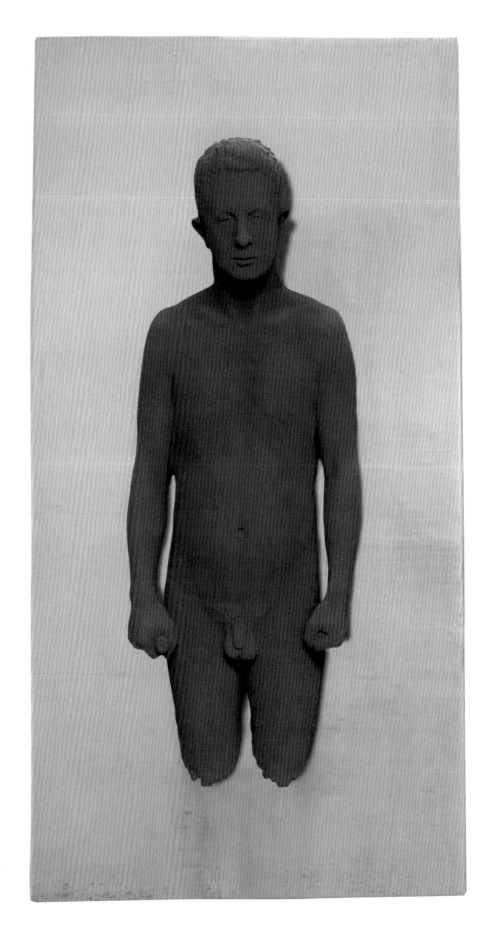

克劳德·帕斯卡尔浮雕像（PR 3）
Relief Portrait of Claude Pascal (PR 3)
1962 年
干色料和合成树脂绘于青铜，安装在覆盖金
箔的板上，176 cm × 94 cm
私人收藏
1962 年 2 月，克莱因为他最亲密的朋友克
劳德·帕斯卡尔、阿尔曼和马歇尔·雷斯制
作了石膏模型，然后将它们涂成蓝色，并安
装在镀金面板上。蓝色和金色的对比在古老
的拜占庭和埃及传统中十分常见，通过有意
识地结合两种颜色产生的不同感受来提高图
像的视觉和情感效果。

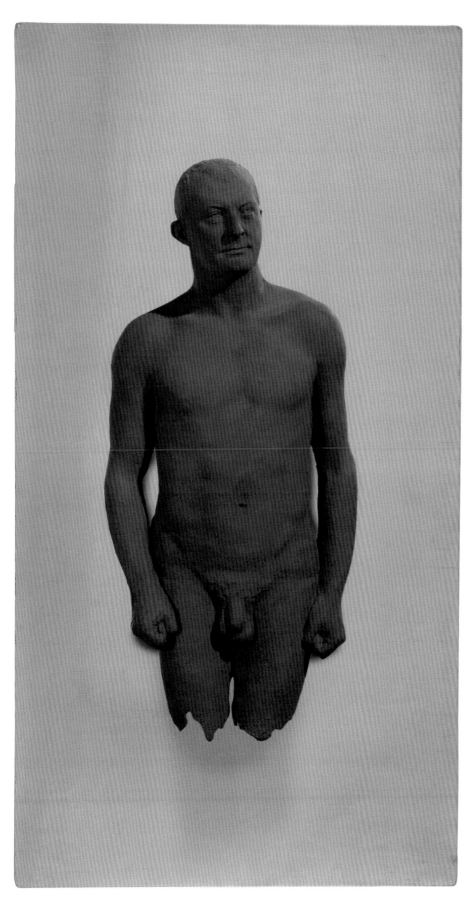

阿尔曼浮雕像（PR 1）
Relief Portrait of Arman (PR 1)
1962 年
干色料和合成树脂绘于青铜，安装在覆盖金箔的板上，176 cm × 94 cm
巴黎，国立现代艺术博物馆，乔治·蓬皮杜中心
阿尔曼的模型用青铜制成并绘以蓝色。1968年，也就是艺术家去世六年后，该作品成为他第一件加入法国国家收藏的作品。

在镀金的底座前，他自己的形象在中间蓝色衬托的鎏金铜中熠熠生辉，两侧是他朋友们的群青色青铜铸件。

克莱因在 1962 年 2 月开启了这个项目，在尼斯为他最亲密的老朋友制作石膏模型，其中包括阿尔曼、马歇尔·雷斯和克劳德·帕斯卡尔。蓝-金对比的震撼效果来自色彩象征的古老传统构想，体现于拜占庭和埃及艺术或佛教寺庙中。由此产生的人像浮雕，如阿尔曼的浮雕像（见第 89 页），具有一种极端的张力；蓝色和金色组合的相互吸引和排斥，产生了一片心理联想和情感的力场。虽然抛光的金色表面反射一切且无法吸收任何东西，但人物的哑光蓝色使其减弱，似乎削弱了作为肉体存在的人物特征。这些作品具有永恒超然的效果，而紧紧抓住人类躯壳的生命却使之引人注目。

总而言之，克莱因这些最后的作品很可能被归为个人光环的巅峰，是身体感官转变为不可侵犯但不可言喻的永恒的艺术价值存在。具有重要意义的是，1968 年他的《阿尔曼浮雕像》被法国政府购买，成为克莱因第一件被纳入大型公共收藏的作品。然而，这是艺术家注定无法体验到的荣誉。他最后一个伟大的项目并没有完成，这是一个萦绕不散且在其艺术中扮演着核心角色的想法，这个想法就像他的许多其他大胆和创新的观念一样，将对一代又一代艺术家产生最为深远的影响。

1962 年 5 月 11 日，克莱因在戛纳电影节上突发心脏病。他被紧急送往巴黎，几天后，也就是 5 月 15 日，他再次发病。然后是第三次，于 1962 年 6 月 6 日结束了他的生命。几个月后，他的儿子伊夫在尼斯出生。

在伊夫·克莱因去世前不久，他把这些想法托付给了自己的日记："现在我想超越艺术——超越情感——超越生命。我想进入虚空。我的生命应该如我 1949 年的那部交响曲，是一个连续的音符，从始到终都得到解放。它有界限，同时又是永恒的，因为它既没有开始也没有结束……我想要死去，而人们应该能够这样谈论我：他活过，所以他活着。"

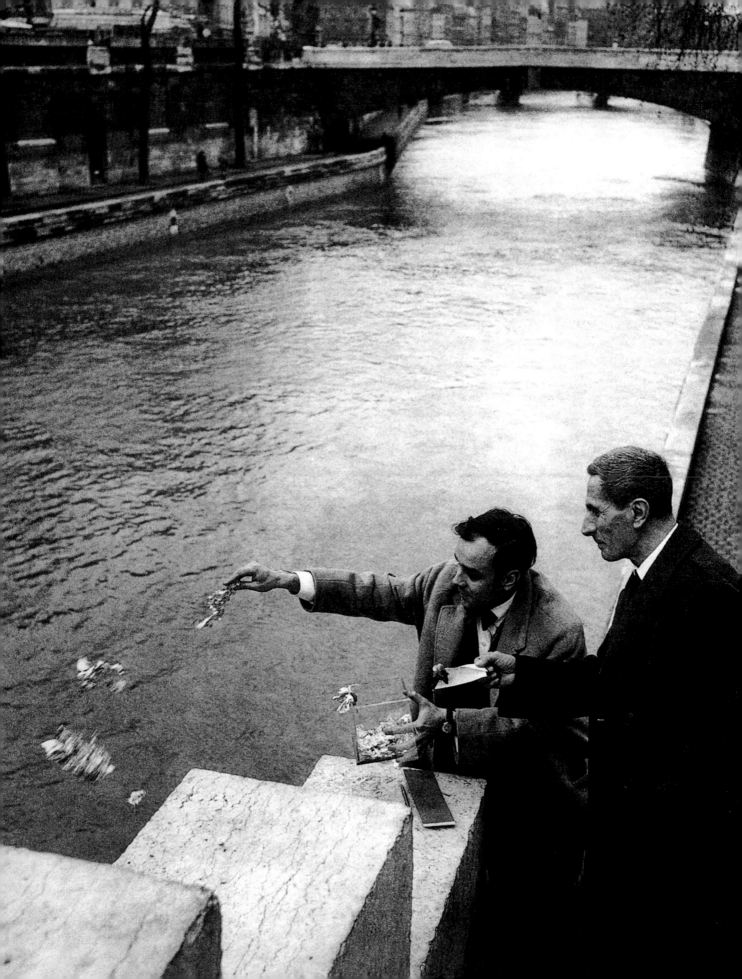

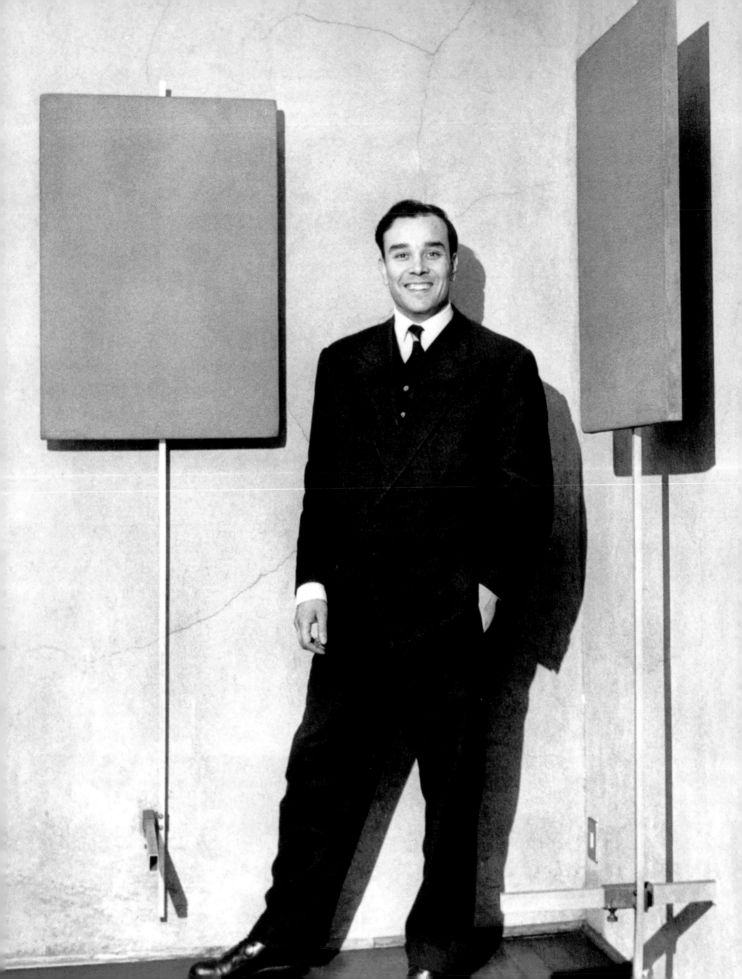

生平及作品

1928 年　4 月 28 日，伊夫·克莱因在尼斯出生。他的父亲弗雷德·克莱因是一位风景画家，他的母亲玛丽·雷蒙德则是非具象艺术的首批代表之一。

1944—1946 年　他就读于尼斯的国立海军学院和国立东方语言学院。撰写了第一批关于绘画的文章。

1947 年　克莱因报名参加柔道班，并遇到克劳德·帕斯卡尔和阿尔曼，他们后成为一生的朋友。开始进行实验，最终创作出《单音-静默交响曲》，并用手和脚创作出第一幅单板压痕。

1948 年　9 月，前往意大利。开始参与玫瑰十字会。

1949 年　在德国服兵役。和克劳德·帕斯卡尔一起前往英格兰。

1950 年　克莱因在伦敦为罗伯特·萨维奇工作，萨维奇是一名镀金师兼制版师。和帕斯卡尔一起去爱尔兰旅行，在那里他们带着骑马去日本的想法上了骑马课。克莱因在自己的房间里举办了首次小型单色画的个人画展。

1951—1952 年　再次去意大利和西班牙旅行。

1952—1953 年　9 月，克莱因乘船前往日本。在东京讲道馆获得柔道黑带。在东京举办了一场单色画个展。

第 92 页
伊夫·克莱因站在自己的两幅作品前
米兰，阿波利奈尔画廊，1957 年

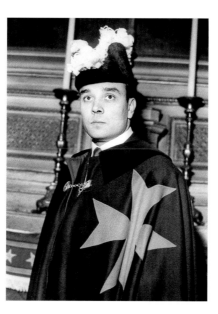

作为圣塞巴斯蒂安骑士的克莱因，1956 年

1954 年　返回欧洲后，克莱因在马德里的西班牙国家柔道联盟担任教学和监管的职位。由空白行组成的《伊夫的画》(Yves Peintures) 由克劳德·帕斯卡尔作序并公开出版。举办马德里个展。年底搬回巴黎。

1955 年　一幅单色油画遭到巴黎新现实主义沙龙的拒绝。但克莱因迎来了首次公开展览，本次展览在拉科斯特的单身俱乐部举办。

1956 年　2 月 21 日—3 月 7 日："伊夫：单色命题"展在科莱特·阿朗迪画廊举行。加入圣塞巴斯蒂安骑士团。8 月 4 日—21 日：作为代表参加第一届马赛先锋艺术节。

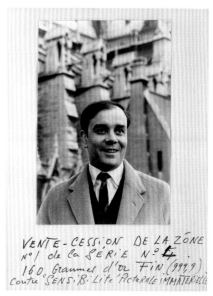

伊夫·克莱因记录《非物质敏感图像区》交易的宣传册页，约 1962 年

1957 年　克莱因紧张而忙乱的工作有了回报，作品参加了多场展览：1 月 2 日—12 日："蓝色时代"，米兰阿波利奈尔画廊；4 月微沙龙群展，巴黎伊丽丝·克莱尔画廊；5 月 10 日—25 日：与科莱特·阿朗迪举办双重个人展"伊夫——单色画"；5 月 14 日—23 日：与伊丽丝·克莱尔举办"纯色料"展；最后，在杜塞尔多夫的阿尔弗雷德·施梅拉画廊和伦敦的一号画廊展览。

1958 年　开始设计德国盖尔森基兴剧院的门厅，并首次尝试"活笔刷"。4 月 28 日，"虚空"展在伊丽丝·克莱尔画廊开幕，接

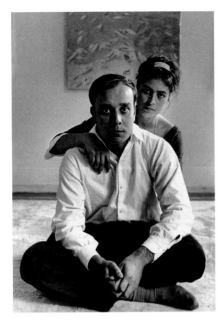

伊夫和罗特劳特，巴黎，康帕涅-普瑞米埃街14
号，1961年
摄影：哈利·舒克-亚诺斯·肯德
洛杉矶，盖蒂研究所

尚·丁格利、伊夫·克莱因、伊丽丝·克莱尔、维尔纳·鲁瑙、布罗和赫苏斯·拉斐尔·索托在"艺术家
和建筑师的国际合作"展览上齐聚一堂，巴黎伊丽丝·克莱尔画廊，1959年
摄影：哈利·舒克-亚诺斯·肯德
洛杉矶，盖蒂研究所

下来是11月17日一场与尚·丁格利的联名展"纯粹的速度，稳定的单色"。

1959年 克莱因在杜塞尔多夫施梅拉画廊的丁格利展览开幕式上发表演讲。4月，他在安特卫普的黑森休斯的群展"运动中的视觉"（Vision In Motion）上展出了一件"非物质"作品。与伊丽丝·克莱尔共同筹备5月29日开幕的群展。6月3日和5日：克莱因举行了一场题为"艺术向非物质性进化"的讲座，后来被称为"索邦大学讲座"。6月15日—30日："海绵森林中的浅浮雕"，伊丽丝·克莱尔画廊。10月7日：克莱因出席"三维作品"开幕式，纽约利奥·卡斯泰里画廊。11月18日：回到巴黎后，他在塞纳河畔出售了自己的第一幅《非物质图案敏感区》。12月15日：出席盖尔森基兴剧院落成典礼，剧院门厅装饰着他的巨型海绵浮雕。

1960年 2月：克莱因参加在巴黎装饰艺术博物馆举办的"对立"展。3月：他的《人体测量》第一次在巴黎当代艺术博物馆进行半公开展示。4月："新现实主义"群展，米兰阿波利奈尔画廊。第一件宇宙测量作品问世。10月11日—11月13日："伊夫·克莱因——单色画"展览，巴黎右岸画廊。10月27日：新现实主义团体正式成立。11月27日：《1960年11月27日星期日，单日报》发行，在头版刊登了克莱因的《跃入虚空》。

1961年 1月14日—2月26日："伊夫·克莱因：单色与火"回顾展，德国克雷菲尔德朗格别墅博物馆。克莱因开始创作行星浮雕系列。那年春天，他和罗特劳特·约克去美国旅行。4月11日—29日：与利奥·卡斯泰里在纽约共同办展。5月17日—6月10日：参加群展"达达之上40度"，巴黎J画廊。7月17日和18日：在电影《世界残酷奇谭》（Mondo Cane）中表演人体测量。与克劳德·帕朗（Claude Parent）合作，为巴黎华沙广场的夏乐宫设计水与火喷泉。

1962年 1月21日：罗特劳特·约克和伊夫·克莱因在巴黎的圣尼古拉斯教堂结婚。开始为他的朋友阿尔曼、雷斯和帕斯卡尔制

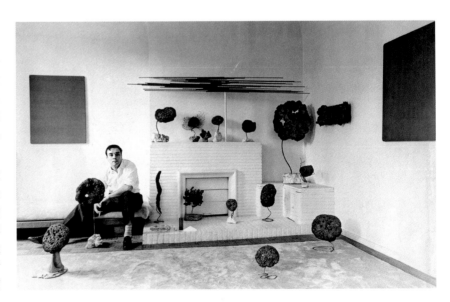

作石膏模型以创作人像浮雕。3 月 1 日：创作《卷轴诗》。5 月 11 日和 12 日：参加戛纳电影节的《世界残酷奇谭》首映式。5 月，克莱因两次心脏病发作；6 月 6 日，死于第三次心脏病发作。8 月，他的儿子伊夫在尼斯出生。

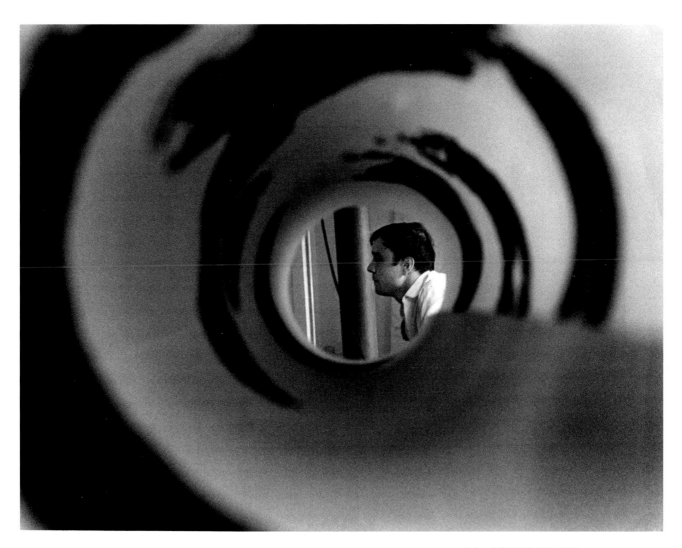

伊夫·克莱因在自己的画室里
巴黎，康帕涅-普瑞米埃街 14 号，约 1960 年
摄影：哈利·舒克-亚诺斯·肯德
洛杉矶，盖蒂研究所

第 94 页
克莱因在自己位于康帕涅-普瑞米埃街
14 号的画室里
巴黎，1959 年

图片版权

出版社在此感谢各博物馆、档案馆和摄影师允许本书对图片进行复制并给予支持与鼓励。除图注中提到的收藏馆与机构外，我们还要致谢：

Bernward Wember: 72
bpk | Charles Wilp: 12 bottom, 32 top, 33 top, 73 bottom
Bridgeman Images, Photo: © AGIP: 92
Christian Leurri: 41
Collection Dartmouth College Museum and Galleries, New Hampshire: 39
David Bordes: 70
The J. Paul Getty Trust, Photo: Harry Shunk and Janos Kender: 2, 24 bottom, 37, 50, 54, 55 all, 56 top right, 65 left, 69, 74 bottom, 78 bottom, 81, 82, 87, 91, 94 top left and right, 95
Louisiana Museum of Modern Art, Humlebaek: 71
The Menil Collection, Houston: 29, 38, 62, 63
Musée National d'Art Moderne, Centre Georges Pompidou, Paris: 14, 44, 80, 89
Musée National d'Art Moderne, Centre Georges Pompidou, Paris/Bibliothèque Kandinsky, Photo: Martha Rocher: 43 top
Neue Galerie, Sammlung Ludwig, Aachen: 58
Rheinisches Bildarchiv, Cologne: 36, 68
Roger Duval: 48
Sammlung Lenz Schönberg, Munich: 17, 23, 56 bottom right
Tokyo Metropolitan Art Museum: 61
For other documents, images, and photographs:
© All rights reserved

本书中文简体版权归属于银杏树下（北京）图书有限责任公司
著作权合同登记号：图字18-2021-143
未经许可，不得以任何方式复制或者抄袭本书部分或全部内容
版权所有，侵权必究

图书在版编目（CIP）数据

克莱因 /（德）汉娜·维特迈尔著；谭斯萌译 . ——
长沙：湖南美术出版社，2023.3
ISBN 978-7-5356-9847-6

Ⅰ. ①克… Ⅱ. ①汉… ②谭… Ⅲ. ①艺术 – 作品综合
集 – 德国 – 现代 Ⅳ. ① J151.61

中国版本图书馆 CIP 数据核字 (2022) 第 136337 号

克莱因

KELAIYIN

出 版 人：黄　啸
著　　者：［德］汉娜·维特迈尔（Hannah Weitemeier）
译　　者：谭斯萌　　　　　选题策划：后浪出版公司
出版统筹：吴兴元　　　　　编辑统筹：蒋天飞
责任编辑：王管坤　　　　　特约编辑：王凌霄
营销推广：ONEBOOK　　　　装帧设计：墨白空间·张静涵
出版发行：湖南美术出版社　后浪出版公司
　　　　　（长沙市东二环一段 622 号）
印　　刷：勤达印刷集团有限公司
字　　数：84 千字
开　　本：889 × 1194　1/16
版　　次：2023 年 3 月第 1 版　　印　张：6
书　　号：ISBN 978-7-5356-9847-6　印　次：2023 年 3 月第 1 次印刷
　　　　　　　　　　　　　　　　　　定　价：135.00 元

读者服务：reader@hinabook.com 188-1142-1266　　投稿服务：onebook@hinabook.com 133-6631-2326
直销服务：buy@hinabook.com 133-6657-3072　　网上订购：https://hinabook.tmall.com/（天猫官方直营店）

后浪出版咨询（北京）有限责任公司　投诉信箱：copyright@hinabook.com　fawu@hinabook.com
本书若有印装质量问题，请与本公司联系调换，电话：010-64072833

克莱因主要的标题缩写

M	各种色彩的单色画
IKB	单色蓝色画
MP	单色粉色画
MG	单色金色画
RE	海绵浮雕
SE	海绵雕塑
S	雕塑
ANT	人体测量
F	火画
RP	行星浮雕
PR	人像浮雕

© 2023 TASCHEN GmbH
Hohenzollernring 53, D–50672 Köln
www.taschen.com
Original edition:
© 1994 Benedikt Taschen Verlag GmbH
© for the works of Yves Klein: The Estate of Yves Klein/VG Bild-Kunst, Bonn 2023
© for the works of Jean Tinguely, Jacques de la Villeglé: VG Bild-Kunst, Bonn 2023
© for the work of Henri Matisse: Succession H. Matisse/VG Bild-Kunst, Bonn 2023
© for the work of Robert Rauschenberg: Robert Rauschenberg Foundation/VG Bild-Kunst, Bonn 2023
© for the work of Mark Rothko: Kate Rothko-Prizel & Christopher Rothko/VG Bild-Kunst Bonn, 2023
Printed in China
ISBN： 978-7-5356-9847-6

第 2 页
克莱因与 1957 年的一幅单色画。
克莱因一直认为自己是一名空间画家，他说："让我们诚实地说——在画空间时，我必须把自己置身其中，置身于空间本身。"
摄影：哈利·舒克-亚诺斯·肯德
洛杉矶，盖蒂研究所

第 4 页
萨莫色雷斯的胜利女神（S 9）
The Victory of Samothrace (S 9)
1962 年
干色料和合成树脂绘于置于石基上的石膏，
49.5 cm × 25.5 cm × 36 cm
私人收藏